U0148149

泥人工艺学

NIREN GONGYI XUE

沈大授 ◎著

安徽师范大学出版社
ANHUI NORMAL UNIVERSITY PRESS
·芜湖·

图书在版编目(CIP)数据

泥人工艺学 / 沈大授著 .—芜湖:安徽师范大学出版社,2022.10

ISBN 978-7-5676-5836-3

Ⅰ.①泥… Ⅱ.①沈… Ⅲ.①泥塑—民间工艺—中国—高等职业教育—教材 Ⅳ.①J314.7

中国版本图书馆CIP数据核字(2022)第173516号

泥人工艺学

沈大授◎著

责任编辑:潘 安	责任校对:翟自成
装帧设计:张 玲 姚 远	责任印制:桑国磊

出版发行:安徽师范大学出版社

芜湖市北京东路1号安徽师范大学赭山校区 邮政编码:241000

网 址:http://www.ahnupress.com

发 行 部:0553-3883578 5910327 5910310(传真)

印 刷:苏州市古得堡数码印刷有限公司

版 次:2022年10月第1版

印 次:2022年10月第1次印刷

规 格:700 mm×1000 mm 1/16

印 张:11.5

字 数:150千字

书 号:ISBN 978-7-5676-5836-3

定 价:45.00元

凡发现图书有质量问题,请与我社联系(联系电话:0553-5910315)

目 录

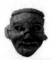

泥人工艺学

目
录

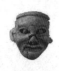

泥人工艺学

第一章

泥人简述

一般来说，泥人是以泥土为原料的人像雕塑。作为一门工艺，我国的泥人发展至今，其原料早已不局限于泥土，其对象也早已不局限于人像了。现在的"泥人"，多为"彩塑"。泥人流派众多，规模巨大而且大家耳熟能详的，如明代张岱在《陶庵梦忆》里记载的当时杂货铺内出售的"惠山泥人"，以及作家冯骥才在《俗世奇人》里介绍的天津的"泥人张"。

泥塑，是用泥塑造的。佛塑者创作了许许多多大型泥塑，陈设于庙宇中。民间艺人制作了形形色色的泥玩具，吸引儿童玩耍。一些技艺高超的工艺匠人，被宫廷御用，塑造了大量的用于观赏、祭祀或陪葬的艺术珍品。这大量的上彩或不上彩的泥塑，形成了我国内容丰富、形式多样、风格各异的泥人艺术大观。

做人俑殉葬，做佛像膜拜，做"耍货"玩赏，是我国泥塑艺术得以发展的重要原因。《史记》中有"帝乙为偶人以象天神"的叙述，《战国策》苏秦阻孟尝君入秦故事中有抟泥作土偶的记载，唐代卢赞善的故事中有关于"瓷妇子"的描写。宋代是泥塑艺术的兴盛期，文献记载极其丰富。

我国发现最早的纯泥土的泥塑制品是红山文化的牛河梁女神庙遗址，出土的泥塑残品女神头像，距今约5000年。泥塑制品不易保存，容易风化，遇水则溶解，因此年代久远的泥塑实物实不多见。无锡泥人的历史悠

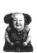

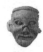

久，已有500多年，但明代的作品一件未见，最早年代的也是晚清时期。

泥塑的制作从选泥上来说，有黄泥、红泥、黑泥、白泥等，只要泥质细腻，可塑性好，便可塑造。有的在泥中掺入棉花丝、棉纸等纤维物，大型泥塑在泥中掺入禾草、毛发等，以便增加泥的抗拉、抗折的强度。

泥塑可以说是陶艺的本源。陶是黏土火烧而成的。我国新石器时代晚期的彩陶文化、黑陶文化，就是在泥塑塑造的基础上建立起来的。

彩塑，指表面有彩色或妆銮的塑像，是在泥塑阴干后先上粉底再施彩的泥塑。我国的彩塑艺术造诣高深，隋唐时期极为流行，彩塑遍布全国。如：敦煌莫高窟的菩萨，大同的辽塑，太原晋祠的宫女，苏州紫金庵的罗汉，昆明筇竹寺的罗汉，等等。民间泥塑中，无锡的"惠山泥人"、天津的"泥人张"彩塑最负盛名，其表达的题材与百姓的生活密切相关，反映了劳动人民的美好愿望。无锡泥人除了生产制作大量的小型民间泥塑玩具，还有许多形式讲究、造型生动的用于审美观赏的陈设类作品，"手捏戏文"就是其中一绝。

纵观我国泥人生产制作的产地，分析它们的制作工艺，发现大多是使用模具印坯彩绘而成的，有一些是捏塑结合的。选择这样的工艺，为的是能大批量生产，提高劳动效率，降低成本，以更快的时间、更多的产品、更优惠的价格对接市场。

泥人彩绘所用的颜料，最早都是自制的矿植物颜料，如石绿、藤黄之类，这种颜料不易褪色。随着现代科学技术的发展，颜料工业化生产，种类趋多，如广告色、丙烯颜料等等，使用方便，但容易氧化褪色。

泥人的制作工艺，无论是从纵向的历史发展来看，还是从横向的各地

制作方法来看，整个流程大同小异，大的工艺过程都分为设计、制模、制坯、彩绘等步骤。首先，要设计一个能适应市场需求、造型时尚的泥塑原型，也叫"阳模"。经过翻制模具，在"阳模"上脱出"阴模"，也叫"模型"。模型翻制成功后，就可用泥大批量印制"泥人坯体"了。复制出每个泥人产品的初始"坯胎"，我们叫它"泥坯"。泥坯阴干后，施以彩绘，经过装銮，就制成了能出售的泥人。

　　泥塑的概念，广义上来看，有大型和小型、有彩和无彩之分。我们所讲的泥人，是狭义上的泥塑，就是包括泥玩具在内的小型陈设类的彩绘泥塑（彩塑）。我们课程设置的重点，正是用模具批量生产的泥人，学习其制作工艺，研究其技术规范。

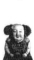

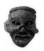

　　我国的泥人艺术可上溯到新石器时代，考古工作者在考古时多有发现。

一、史前泥彩塑的发现

　　地下考古发现，有多处史前文明伴有泥塑。

　　浙江河姆渡文化遗址出土的陶猪、陶羊，河南新郑裴李岗文化遗址出土的泥猪头、泥羊头，是人类早期手工捏制的艺术品。

　　甘肃马家窑彩陶人头饰器盖，红陶制成，盖纽部为人的头型，五官具备，并用黑色画眉目、髯须，生动而有神，是捏塑加入彩绘的较早实例。

　　距今5000年前的红山文化的牛河梁女神庙遗址出土的女神泥塑头像，是我国已发现最早的泥塑遗像。头像高约22.5厘米，端庄而华贵，用黄土掺合草禾塑成。塑像表面平整光滑，额头宽，脸型方中带圆，颧骨平，鼻

短而嘴宽，脸上二颊绘有红粉。

辽宁东山嘴遗址出土了一个圆雕的孕妇塑像，高6.8厘米，头臂缺，身上似涂有一层红衣。臂、腹和大腿部分造型夸张，体现出孕妇的形体特征和比例，被称为"东方维纳斯"。

在史前漫长的岁月中，我国泥塑从无到有，彩绘工艺不断进步，推动着彩塑艺术走向成熟。

二、商周秦汉时期的泥塑

我国的彩塑，到了先秦两汉时期，已经成为重要的、有实用价值的艺术品。先民们认为，人死后，其亡灵仍在，同样要有各种生活必需品。因此，泥塑工艺品衍生了大量的陪葬品。

大量的泥塑工艺品，如俑、车、马、船、家畜、野兽等，随死者一同葬入墓穴。因需求量大，引起模具制作的泥塑出现，制模工艺渐趋成熟。

俑是古代陪葬的偶人，在商代墓葬中就有发现。山东临淄东周墓中出土的俑，体型小，在10厘米左右，头部眉眼用黑色施画，衣服彩绘，男俑为武士，手执器械，女俑为侍女、伎乐。

陕西临潼秦始皇陵几个坑内，发现了规模宏大的彩绘兵马俑队伍，有八千多件，比例与真人相仿，队伍气势磅礴，军阵严密，人物刻画威武强悍，面目各不相同，享誉全世界，被称为"世界第八大奇迹"。

泥玩具是我国民间玩具中历史最悠久、分布最广，和民俗结合最紧密，早在殷商时期就有泥玩具陪葬。到了汉代，捏塑动物制作玩具已经普遍，手法也多样，随心所欲。东汉王符《潜夫论·浮侈》中有"或作泥车

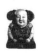

瓦狗、马骑倡俳，诸戏弄小儿之具"之说。当时的作品繁多，有各种人物，有猪、狗、羊、骆驼、鸡、鸟等，还有房屋、船、猪圈、炉灶等生活场景的塑造。"泥车瓦狗"，后泛指儿童玩具。

四川东汉墓出土的击鼓说唱俑，赤着上身，挺着腹部，左手执小鼓，右手握鼓槌，左足曲蹲，右足翘上举踢，呈舞蹈跃起状。人物造型略显古怪，但幽默风趣。

这一时期泥人艺术重视写实刻画，成就极大，反映出泥塑创作的发展方向。

三、魏晋隋唐时期的佛教泥塑

随着道教的兴起和佛教的传入，奉祀活动增多，道观、佛寺、石窟、庙堂不断兴建，使得泥塑偶像需求不断扩大，大大促进了泥塑艺术的发展，彩绘技艺随之达到顶峰，"塑像"成为独门绝技。唐代的杨惠之就是泥人史上记载的第一个能塑像的艺人，他的技艺高超，与当时的著名画家并称"艺圣"，有"道子画，惠之塑，夺得僧繇神笔路"之说。后人尊之为"塑圣"。

甘肃的敦煌莫高窟，规模宏大，内容丰富，窟内泥塑、彩绘、壁画，造型生动，形象千变万化，艺术价值不言而喻，被誉为"世界最大的佛教艺术宝库"。它始凿于前秦建元二年（366年），保存着自北朝至元朝等历代泥质彩塑2415尊，有佛、菩萨、弟子、天王、力士等，均采用泥塑彩绘，运用了捏、塑、贴、压等传统技艺技法，用点、染、涂等方法施彩，是研究学习古代传统彩绘泥塑的天然课堂，是里程碑式的彩塑艺术宝库。

甘肃麦积山石窟泥塑人像以其精美的佛教塑像艺术闻名于世，最高达15米，小者仅20厘米，它系统地反映了一千多年中各个时代塑像的艺术特色以及演变过程，被誉为"东方雕塑馆"。塑像泥质坚韧，工艺精美，保存完好，有圆雕、高浮雕、壁塑、贴塑等造型样式，几千件风格各异的塑像，极具生活情趣，是我国泥塑史上的珍品。

现存最早的玩具泥塑是1972年新疆阿斯塔那201号墓出土的一组唐代彩塑劳作俑，共4人：一人舂米，双手握杵；一人推磨，一手扶磨杆，一手填磨料孔；一人席地而坐，板面搁于腿上，正在擀面烙饼；一人手持簸箕，神情专注地挑拣米中的杂物。这是一组手捏成型的泥塑，手法简约而老到，神态细腻，动作自然，富有浓厚的当时生活情景。

四、宋元明清时期的民间彩塑

泥塑艺术发展到宋代，不但宗教题材的大型佛塑得到发展，而且由于商品经济的发展，小型泥塑玩具和陈设作品也逐渐多了起来，出现了一些专门制作泥人的店坊，从事生产和经销。北宋时期的"磨喝乐"（梵语音译，亦作"磨合罗""魔合罗"）是文献记载的著名泥塑品种。历经元、明、清，泥塑工艺品已成社会上的一种大宗商品，全国各地都有制作。

宋代有一种节令性的泥塑小娃娃，多穿红背心，敞怀袒腹，系着青纱裙，手执荷叶，仪态端庄，刻画细腻，京师之人谓之"磨喝乐"。

宋代孟元老在《东京梦华录》卷八"七夕"中记载："七月七夕，潘楼街东宋门外瓦子、州西梁门外瓦子、北门外、南朱雀门外街及马行街内，皆卖磨喝乐，乃小塑土偶耳。"

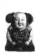

第一章　泥人简述

南宋末年陈元靓在《岁时广记》卷二十六"磨喝乐"条引用《东京梦华录》中的记载后，说："今行在中瓦子后市街众安桥卖磨喝乐最为旺盛。惟苏州极巧，为天下第一。"当时，袁遇昌、孙荣、包成祖等名手涌现。《吴县志》记载："宋时有袁遇昌，吴之木渎人，以捏婴孩，名扬四方。"

宋代还有一处所产的泥玩具远近闻名。宋代陆游在《老学庵笔记》中记载：陕西"鄜州田氏作泥孩儿，名天下，态度无穷，虽京师工效之莫能及……，小者二三寸，大者尺余"，"宫禁及贵戚家以高价取之"。南宋的鄜州在今陕西省富县。

南宋时，杭州流行"拴泥儿"求子习俗，即到庙中求一个泥娃娃，用一根红色绒线套住，供奉于祖宗牌位旁，希望早得贵子，被称为"湖上土仪"。手艺人聚居西湖边，店铺多卖泥娃娃，其地名称"孩儿巷"，一直沿用至今，今属杭州市下城区。

元代书画家赵孟頫的妻子管道升创作《我侬词》，折射出元代泥塑业的兴旺发达："把一块泥，捻一个尔，塑一个我，将咱两个，一齐打破，用水调和。再捻一个尔，再塑一个我。我泥中有尔，尔泥中有我。"

到明清时期，泥塑不但做工更加精致，而且取材多样，神仙君王、戏曲释道、乡情风俗、走兽翎毛，各种题材无不质朴逼真，生动活泼。随着戏曲的发展流行，戏文故事的泥塑人物逐渐多了起来，泥人的流派逐渐形成，大师辈出，泥塑工艺品市场热闹非凡。泥玩具和案头陈设的泥塑成为中国传统艺术和商品生产的重要产品，许多泥塑艺人已将泥人制作作为专门手艺、谋生行当。

在明代，苏州和无锡都已成为全国重要的泥人产地，当时形成了一个

专门从事泥塑生产的很大的群体。清朝康熙时期的大型类书《古今图书集成》中就记载了无锡梁溪和苏州虞山已经成为颇具规模的泥人产地，品种不少，有相当高的技艺水准。

具有浓烈地方色彩的河南淮阳的"泥泥狗"和浚县的"泥咕咕"也在每年正月大出风头。"泥泥狗"，据说是看守女娲陵庙的神狗；而"泥咕咕"，据传是纪念隋末瓦岗军农民起义而流传下来的品种。除此之外，还有色彩对比强烈的陕西凤翔泥塑、河北玉田泥塑、广东潮州泥塑、北京泥塑等等。

到了清代，苏州虎丘泥人日趋衰落，中华人民共和国成立前基本消失。天津"泥人张"彩塑在乾隆、嘉庆年间享有很高声誉，它是以人物为主的写实彩塑，造型生动，色调清雅，风格独特，与无锡惠山泥人的写意风格形成鲜明对比。至此，我国形成南北两大著名流派：南方有无锡惠山泥人，北方有天津"泥人张"。

泥人流派并起，大师云涌，规模宏大，市场兴旺，泥人的工艺达到新的高峰。

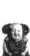

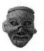

中国泥人在长期的发展变化中，因受到地域文化、民间习俗的影响，受泥料材质的制约，形成了众多的流派，制作工艺层出不穷，产区分布甚广，有的地区形成了一个设计、制作、销售分工的专业群体，形成新的行业。

我们首先介绍天津的"泥人张"，以及凤翔泥塑、大吴泥塑、河南泥塑、北京泥塑、河北泥塑；江苏无锡的惠山泥人，后面专门介绍。

一、天津"泥人张"

天津"泥人张"彩塑，是天津艺人张明山（1826—1906）在清朝道光年间培育起来的工艺彩绘泥塑。其父张万全以捏制泥人为生，张明山8岁就跟父亲学做泥人，至18岁成为天津有名的泥塑艺人。张明山擅长捏像，形神毕肖，栩栩如生，50多岁被清廷赏识，召入紫禁城。

慈禧太后七十大寿时，朝廷内务府员外郎庆宽进贡泥人8匣，包括《木兰从军》《宝蟾送酒》《风尘三侠》《张敞画眉》《福禄寿三星》《春秋配》《孙夫人试剑》《断桥》，均为张明山作品，今收藏在颐和园。

1915年，张明山创作的《编织女工》彩塑作品获得巴拿马万国博览会一等奖，带去参展的另外16件作品获得名誉奖。

第二代传人张玉亭、第三代传人张景祜都自幼学艺，在张明山艺术成就的基础上成长，在人物动态、人体结构、彩绘技艺方面创新发展。张景祜1954年调入中央工艺美院任教，同年天津成立"泥人张"彩塑工作室，张铭担任领导和教学工作，培养了一批批泥塑人才，将"泥人张"艺术发扬光大。张昌随父迁居北京后，在继承父辈优秀传统艺术风格基础上，兼收并蓄，吸收现代造型艺术的素养，形成了注重构图、变形夸张、色彩清新的装饰风格，影响极大。

二、凤翔泥塑

凤翔泥塑，主要集中在陕西凤翔六营村一带。据说明代初期李文忠奉朱元璋命令攻下凤翔后，在此安营扎寨，分成多个营盘，六营村的名称遗留至今。六营中有个老兵会做泥人，他带大家做成泥的面具来阻吓敌人，这个面具据说就是"挂虎"的原形。"挂虎"作品主题吉祥，造型夸张、粗犷、豪放，通过浓烈的红、绿、黄、白的色彩对比，集中体现了北方淳朴的民风和酣畅淋漓的艺术风格。

凤翔泥塑大的近2尺，小的约2寸，当地人购置后，挂于自家门楣上，以避邪迎福。品种还有花马、泥牛、花兔、狗等，"挂虎"虽说是虎，其

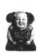

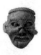

实还有钟馗、哪吒、送子等其他内容。"挂虎"中的"马"和"羊"入选中国邮政生肖纪念邮票。

凤翔泥塑制作时，在泥坯中掺入纸浆，薄胎中空，产品轻薄，强度又好，深得当地百姓欢迎。

三、大吴泥塑

大吴泥塑诞生在广东潮州浮洋镇大吴村，历史悠久，在广东潮汕一带颇具影响，有"大吴翁仔"之名。当地艺人回忆：南宋期间，由于战乱，有个叫吴静山的人，从河南逃往江南，在江南学习了泥塑技艺。时局继续动荡，就从江南辗转福建，最终在广东潮州定居，开始制作泥塑。明代中期，规模初具，吴姓也逐渐壮大，当地称为大吴村。清代中期至中华民国初期，大吴泥塑达到鼎盛时期，几乎家家是作坊，人人会泥塑。

大吴泥塑中的贴塑"文身""武景"和"大斧批"的艺术形式与无锡手捏泥人大体相同，都用手捏，内容以表现戏曲人物为多，还有表现儿童题材的"安仔"以及木偶头像、戏曲脸谱等，成批销售，规模不小。

四、河南泥塑

河南泥塑数淮阳的"泥泥狗"和浚县的"泥咕咕"有名，规模很大。在当地春节、中元节等活动中，许多农妇会买一篮子的泥人，遇到孩子就分送给他们，孩子们一路簇拥，嬉戏打闹，吟唱不停。浚县的孩子吟道："给个泥咕咕，生子又生孙"，而淮阳孩子的吟词更直白："买个泥泥狗，活到九十九。"

"泥咕咕"有手捏的，也有模具制作的，还有一些是加上弹簧而头能动的动物等，当然最传统、最经典的是"咕咕鸟"了。

"泥泥狗"一般都是手捏的，略显沉重，造型粗犷古朴，黑底，用红色、白色线条勾画，酷似原始图腾。著名的品种有双头狗、九头鸟、人面猴、草帽老虎等。

五、北京泥塑

"兔儿爷"是北京中秋节陈设的一种彩塑，在明代就有记载。传说月兔来至人间捣药为百姓治病，人们为了感谢玉兔，便塑像供奉，尊为"兔儿爷"。它是一种人身兔首武将造型的泥塑，身穿战袍甲胄，骑着瑞兽，有虎、麒麟、鹿等，双手大多捧杵捣药，是北京中秋时令的工艺品，很受当地百姓的欢迎。

北京特别有名的泥塑品种还有"花脸挂子"，即京剧花脸谱，用泥做成半边人脸坯子，再按剧目人物彩绘成舞台脸谱，挂着各种材质的须发，大的七八十厘米，小的约三厘米。

北京的泥塑"刀马人"也很出名，形态小巧精致，连人带马约八厘米，造型都是骑马的武将，手执各种兵器，威风凛凛，神形兼备，极具地方风格。

六、河北泥人

河北白沟有一种泥玩具，带有哨子，品种多取材于飞禽走兽，作品体型较小，也有一部分人物题材。小孩在泥塑下部的哨部可吹出哨声。另外

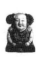

有一种陶模，小孩印泥模玩，模具大部分是圆形的，直径6厘米左右，故又称"泥饽饽"，距今已有300多年历史。

河北玉田有一种能跑能跳的泥玩具，体形近似高浮雕，白底，用红色、绿色、黄色、黑色勾线上彩，内藏有皮筋、弹簧，苇哨作响，兔皮作鼓，摇动出声。

我国泥人产区还有很多，如山东高密、宁夏德隆、湖北、福建等地都有民间泥人产区，大多列入国家、省、市级非物质文化遗产名录而得到保护。

江苏无锡的"惠山泥人",与天津的"泥人张",一南一北,影响巨大。

一、惠山泥人史略

惠山泥人的文字记载最早见于清代典籍《古今图书集成》,其"岁功典"记述了明代武进之地的风俗:"买泥人鬼脸子,抟土作人物形,工且肖,唯梁溪、虞山人多造之。鬼脸子即昔人云面具也。""儿童争购笑舞。"这说明在明代就有梁溪(即无锡)人专门塑造泥人,无锡是批量生产的产地,远近闻名,几十里外的武进(即常州)都有无锡的泥人出售,而且品种很多,不仅有各类人物形,还有脸谱、面具等。"工且肖",更是说泥人的做工精致,说明当时无锡泥人的技艺水平已达到相当高的水准。由此可见,惠山泥人历史悠久。

无锡惠山盛产一种黑泥，滋润软糯，可塑性极好，惠山居民取其制作泥人，最初属家庭副业，在农闲时就地取材捏制一些小花囡、小如意、小寿星、小佛像、叠罗汉、阿福以及鸡、鸭、猫、狗等小动物而补贴家用。这些泥塑大多用模型印制，制作方便，略加彩绘便制成价廉物美的"儿童耍货"，造型饱满、色彩鲜艳、线条流畅，极具地方特色。

惠山泥人的代表作"大阿福"，就是泥塑的经典之作。传说上天派来一对金童玉女，来降服惠山树林里出现的怪兽。大阿福怀抱瑞兽，和颜悦色，一派安详，惹人喜爱，寓以镇邪降福之意。现存最早的一件"大阿福"泥塑，传为清代乾隆年间原模所作，现藏无锡博物院，高22厘米，宽16.5厘米，厚7.2厘米，是高浮雕型的印制泥人，造型极其简练，盘膝而坐，怀抱青兽，服色明丽，黄地红花，具有强烈的江南民间情调。

《清稗类钞》卷四十五"工艺录"之"制泥人条"记载："高宗南巡，驾至惠山。山下有王春林者，卖泥人铺也，工作精妙，技艺万端。至此命作泥人数盘，饰以锦片、金叶之类，进御之，大称赏，赐锦甚丰。"当时，惠山的小作坊，只从事季节性生产；到咸丰年间，已有蒋万盛、钱万丰、周坤记、胡万盛、章乃丰等多家规模较大的专业作坊。生产的产品除传统儿童耍货外，艺人们还广泛选材，塑造了寿星、济公、观音、财神、文昌、魁星点状元、天女散花、春牛、历史名将等。当时，各种造型的"蚕猫"销路特别好，几乎与"大阿福"齐名，养蚕人常常买回家去"镇鼠"。

随着昆剧、京剧的流行，惠山泥人出现了艺人直接捏制而成的手捏戏文。最初多取材于昆剧，其制作方法除面孔用单片模印制外，其余部位都是捏塑而成，制作工艺趋向程式化、口诀化。所谓"从下往上，从里到外"，说的

就是制作过程，先从脚捏起，再捏躯干、手、头等等，捏完后包衣裳。运用搓、捏、印、拍、剪、包、贴、扳等手法，完成一出出戏文人物造型。

光绪十六年（1890年），胡万成等7家泥人铺协商成立了行业自律的组织"耍货公所"，开创了中国历史上泥人行业的第一个行会组织。"耍货公所"在今惠山史家弄。

清末民初，惠山泥人远销大江南北的广大农村。每年中秋节至翌年端午节，为泥人的销售旺季，来惠山购买泥人的船舶络绎不绝，往往有数百艘，人数多时高达两千人，他们大多是苏北农民，用米、豆、花生、棉花来换取惠山泥人。

徽班进京和京剧改革的成功，使无锡乃至苏南地区的广大民众对戏曲更加痴迷。无锡城区有17家戏院和23个戏班子，再加上每个庙宇都有戏台，茶馆里有清唱，乡下有草台班戏，戏曲一时兴盛，"手捏戏文"则销量大增。

"手捏戏文"制作精细，又称"时货""细货"，产品主要销往上海、昆山一带，供应当地富户婚丧喜庆时作供奉、摆设之用，本地也有少量出售，顾客一般是经营大宗粮食买卖的贾商，购置的大多是四文四武的成套戏文。

"手捏戏文"需求持续增长，出现供不应求的局面。为了满足市场的需求，惠山出现了"印段镶手"的"小班戏"，其创作内容多取材于"四大徽班"上演的历史武戏，制作方法采用单片模型直接一次印制头型、身躯和脚，然后捏手镶接上身躯。未经上彩时，颇有原始陶俑的风韵；一经上彩，并插上纸质红绿靠旗，就更加神采奕奕了。

清代艺人丁阿金，以捏塑昆剧戏文驰名于苏锡一带。他的作品很多，传世的有《教歌》《水斗》等。丁阿金爱看戏，结识了不少戏剧界朋友，对一些戏曲人物的形象十分熟悉。他创作的戏文，形象逼真，细腻生动，特别注意刻画面部表情。

清代同治年间与丁阿金齐名的泥塑艺人周阿生，善于捏塑神话作品和戏文。他的传世作品有大型群塑《蟠桃会》《凤仪亭》，以及观音、寿星、美女、如意等。他塑造的人物个个精神饱满，静中有动，形态十分动人，彩绘也很讲究，贴金描花，色彩和谐。相传慈禧太后五十寿诞时，无锡的地方官特别请周阿生创作了一套群塑《蟠桃会》，为太后贺寿。

清宣统二年（1910年），南洋劝业会"审查得奖者名册"中载有胡万盛店铺选送的无锡泥人获银牌奖的记录。该会研究报告书中说：陈列手工业中的泥人，多数制其贫贱富贵之像，精神体态，形音丰姿，面面俱到，旁观近视，宛如生人……

1919年后，上海"普益贫民习艺所"艺人潘树华的学生董文亮、高标、夏如之、夏质之、周作瑞等来惠山定居，开设"高标艺术馆"，创作了《无量寿佛》《吹风炉》等优秀作品，并带来了石膏模型。惠山泥人的制作模型由陶模演变成石膏模，单片模发展到多片模，大大提高了生产效率，使产品价格更加低廉，更适合大众化消费，造型也生动起来，品种逐渐增多，泥人的体量也开始增大。以后又开发了用石膏材料浇注成型的泥人，并很快成为一种时尚，使得石膏泥人和泥制的泥人在市场上"并驾齐驱"，在民国后期甚至超过了泥制品，成为深受消费者欢迎的产品——石膏彩塑。

二、惠山泥人的文化价值

(一)原根性

"惠泉山下土如濡",这是宋代苏轼对惠山脚下天生的黑色黏土的赞誉。这种黑泥,细腻洁净,搓而不纹,弯而不断,干而不裂,自然干燥,可塑性强,非常适合"捏塑"。

独特的惠山黑泥在一定程度上决定了泥人的生产工艺和技术条件的选择,并直接影响泥人的品质和艺术风格的形成。

惠山的人文资源丰富。惠山之麓,有许多别墅园林,有南北朝的惠山寺、元代的龙光寺等数十处观、殿、院、寺,各类祠堂自汉至明、清有120多处,还有用于讲学、课徒的二泉书院、紫阳书院、尚德书院、碧山吟社等。

惠山古镇边的芙蓉湖,直通大运河,水运发达。沿湖的农商贸易繁荣,素有"四大码头"之称,米码头、布码头、丝码头、钱码头密布岸边,成为苏南物资的集散中心。

惠山有江南地区代代相传的许多民俗,如春节喝元宝茶、清明上山踏青、梅雨季节黄公涧里游大水、八月十五惠山赏月、重阳节登高等等,其中惠山庙会规模在苏南地区最大。

(二)工艺性

1."粗货"与"细货"

惠山泥人一般分为两个大类:"粗货"与"细货"。"粗货"与"细货"的说法产生在清代,当时手捏的"细货"和以模具为主生产的"泥粗货"

在市场上同时流行，为了方便交流，"细货""粗货"便成为业内营销、制作的通用"行话"。

"粗货"的艺术风格和地域特色是印制成型的独有工艺。设计者追求圆浑，以高浮雕凸线条来表现作品的起伏轮廓，造型上简练夸张，比例上头大身短，形象上浑厚朴实、稳重端庄，彩绘上写意潇洒，成为粗货的艺术特征。

"手捏泥人"是程式化很强的一个品种，尤其表现在戏文上，它的创作过程和面塑有异曲同工之妙，所谓的"从下到上，从里到外"讲的就是捏塑的工艺流程。

"手捏泥人"在形制上可分为三种，它们的风格各不相同。

第一，"捏段镶手"。"段"指身段。除了头型是模子印制外，其余部位全部捏制而成。其代表作是"手捏戏文"。

第二，"印段镶手"。这是"手捏泥人"衍生出来的"简制版"。为了满足大众的批量需求，采用模子印制身段腿脚，而手臂仍然捏制再镶上身段，因此双腿、身躯动态不够，常用夸张的二臂动作来弥补，制作粗犷，颜色跳跃，人物尺寸一般比"手捏戏文"小，只有7～8 cm高，内容大多是武戏。

第三，"大小文座"。主要是财神、鬼谷子等神像作品。大文座尺余高，小文座5～6寸。大文座由于产品高度较高，泥像在湿坯时不易支撑自身的重量，常常在造型后面加上一根泥柱以扶持形体，为此又叫"三脚戏"。

2.石膏彩塑

从1920年开始，有的惠山泥人由石膏注浆而成型，叫石膏彩塑。它是用石膏作为坯体材料的革新产品，在惠山泥人的销售中迅速崛起，当时成为一个大类。中华人民共和国成立之前，它的产量远远超过泥制品和"手捏泥人"，成为惠山泥人中最为畅销的门类。

3.妆銮

妆銮是指泥塑彩绘完成后，最后采用的装帧工艺。它主要指人物或动物的道具、毛发、珠环、佩饰、旗靠，甚至衣服等一些细小、尖锐的部件，不是用泥料一气塑成，而是采用各种天然材料或者直接材料制成。具体有羊毛、铝片、铁丝、纸片、棕、棉花等，通过设计人员的周密构思，设置灵巧的结构，运用各种工艺手段，制成各种各样的小饰物配置在产品上，来完成泥人的整个造型设计，实属惠山泥人又一个独特的地域特征。

4.模型

明、清时期，艺人为了大批复制同一个造型的泥人，使用的是自家火煨制的原始陶模。民国时期陶模演变成石膏模，石膏和石膏模在惠山泥人的品种翻新、工艺改造等方面得到广泛运用与推广，工艺技法博大精深，时至今日其翻模技术仍堪称全国一流。

（三）创新性

惠山泥人的生产、制作和销售，集中在惠山古镇区域环境中，许多艺人以此谋生，形成竞争，因此艺人的谋利和创新意识都很强。

第一，品种全、款式多、风格新，适应不同层次的社会需求，主动对

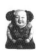

第一章 泥人简述

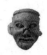

接市场。产品的题材内容大多是迎祥纳福或避邪消灾。

第二，营销方式灵活多变。有为客户定制的，有在街上托盘叫卖的，有在杂货店中代销的，有前店后作坊的，有专营店铺的，有以物换物易货贸易的，等等。中华人民共和国成立后，大力开拓出口市场，惠山泥人远销54个国家和地区，惠山泥人厂成为全国泥人行业中唯一具有自营出口权的企业。

第三，不断改进工艺，降低成本，提高市场竞争力。民国时期石膏模具的应用和中华人民共和国成立后橡胶模的开发使用，大大提高了劳动效率，保证了多品种、大批量生产，降低了生产成本。喷花枪的使用，喷绘工艺的成熟和发展，使惠山泥人的彩绘工艺达到完美的境地。

第四，重视推广宣传，提升品牌效应。惠山泥人的艺人非常重视将自己的产品向外界推广宣传。早在1900年左右，泥人的宣传广告就出现在一些著名的报纸杂志上，还借力文人墨客的赞颂，不断增加文化积淀，提高品牌效应。惠山泥人还用美丽生动的传说，增加其文化内涵和商业卖点。如："大阿福的传说"，"蚕猫的故事"，"供奉孙膑为惠山泥人的祖师爷"，等等。这些往往能打动消费者的心。

第五，锐意拓展，跨界开发。惠山泥人的发展，也曾几度陷入低谷，为了渡过经营困难时期，历史上不乏运用新材料、新工艺而拓展新品种，使惠山泥人恢复活力，重新创造新的辉煌。如："手捏戏文"衍生出"小板戏"，陶模演变成石膏模、橡胶模，泥粗货改变成石膏彩塑，以及中华人民共和国成立后开发的卷笔刀、温度计、钟座等新产品，都是很好的例证。

（四）群体性

惠山拥有不可多得的黑泥，又有得天独厚的人文资源和旅游资源。惠山古镇集中了一个制作惠山泥人的特殊群体。这个群体制作的产品分类明确，工序分工有度，相互合作又相互制约，崭露出一个既分工合作又规范自律的经营管理模式。

第一，惠山泥人的手捏、泥塑、制模、彩绘、销售等几个重点工序分工明确，各个工序的艺人既有分工又相互依赖，是生产、销售的紧密合作伙伴。

第二，从明清到中华民国，惠山泥人经常保持有近100人的创作设计队伍，身后有几百号甚至上千号人从事生产制作、经营销售，规模较大。

第三，清末时期，为了规范经营，防止恶性竞争，保护知识产权，惠山泥人形成了自己的行会组织——耍货公所，有了互助合作、自律自约的机制。

如今，惠山泥人成为无锡的品牌、无锡的名片，其历史文化价值，其在中国工艺美术史上的地位，需要我们深入研究。

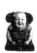

泥人工艺学

复习思考题

1.说说泥塑和彩塑的区别。

2.概述全国主要泥塑产地的品种及其特色。

3.简述惠山泥人的文化价值。

第二章

泥人工艺综述

泥人，俗称"小泥人"，一般指产品高度和体量较小的小泥像。这个"小"字制约了它的工艺特性和商品特性，主要是大批量制作的如泥玩具之类的工艺品并将它们推向市场，而少量的是为了艺术观赏。泥人上彩，即彩塑，工艺复杂程度增加，艺术价值较高。

从泥塑艺术形式上来分析，泥人的彩绘是最具个性特色的。各地都有丰富的人文习俗和地域文化，都有各不相同的瑰丽色彩和装饰纹样。无锡泥人在规模扩张的历史过程中，在惠山自然形成了一个庞大的制作工艺群体。随着人员的大量集聚，为了提高劳动生产率，制作工艺自然出现了专业分工，自清代以来就有塑、捏、彩、模、坯等工序间的制作分工，很少能有一个艺人从泥塑设计到彩绘完成所有制作工艺流程。大规模的批量生产更是如此。会塑的一般不会上彩，会上彩的一般不会塑，大家按照自己的技能特点和爱好，发挥自己的特长，选择从事某个技艺工种，一个艺人基本只专一项。

由于技艺的分工，各个工种工序间的制作水平越做越专，越做越精，工艺装饰越发细腻。每个工序工种的"同行人"，都在技艺、价格、市场的影响下充分竞争，包括设计塑型者，从一开始就要考虑适合批量生产，

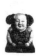

控制成本，更加适应市场需求。这种技术操作层面上的精进与竞争，使每道工序都出现了技艺高峰，图案纹样的选择、色彩的调和、线条块面的搭配，开相、贴金、妆銮都有类有谱，成为经典，工序间的操作规范和技术诀窍随之而生，成为泥人业世代相传的绝招。其中，惠山泥人的制模、彩绘等工艺技术，在泥人行业中首屈一指，制作各种难度大、复杂程度高的产品都得心应手，制作技艺遥遥领先。

清末至民国时期，无锡惠山古镇泥人作坊众多，店铺林立，集聚了绝
大部分泥人制作的从业人员，制作工艺的分工合作已成为当时一种先进的
经营模式。它的运行大体是这样：

一些泥人销售量较大的店铺，为了扩大销售，推广自己的品牌特色，
根据市场反馈的情况，会经常花样翻新，不断推出泥人新品种。但店主一
般都不会泥塑造型，因此会花钱找一个自己信任的泥塑设计师傅帮他创
作，同时对新款泥人提出自己的要求，如产品的题材内容和尺寸大小等。
设计师傅帮店主创作完成后，店主会将这个新款泥人找一位制模的技师，
翻制成若干生产模型，然后又将模型分发给制坯的师傅，要求他们印制若
干数量的坯体。坯体完成后，店主又会将这些坯体分发给彩绘艺人上彩，
最后将这批新款泥人放在自己的店铺里推向市场。如果生意好，店主还会
连续不断地向生产制作者追加数量，分批生产。这便是无锡惠山泥人独有

的工艺专业分工合作的经营模式。

一些规模较小的前店后作坊式的店铺，由于实力不足，只能一代接一代不断翻制祖上留传下来的模型和品种，在有余钱的情况下，也会增添一些品种。

通过对惠山泥人工艺分工的了解，我们可以概括出泥人工艺制作的一般流程：

①泥塑设计；

②模具制作；

③泥坯成型；

④坯体整理；

⑤喷绘；

⑥开相；

⑦涂绘；

⑧妆銮；

⑨成品包装。

这个工艺制作流程，只是泥粗货批量制作的工艺流程，是惠山泥人最普遍、产量最大、最基本的生产流程，不包括其他材料（如石膏）和其他工艺方式制作（如手捏成型）的泥人。

下面简要介绍泥人各道工艺的技术。"泥坯成型"和"坯体整理"密切相关，所以放在"成型"一起介绍，"成品包装"暂不介绍。

一、造型设计

造型设计即泥塑设计。

一个好的产品，首先要从设计开始。一个好的艺术造型，泥塑创作是关键。这关乎创作设计人员的美术基础，造型设计的基本功，以及自身的文化修养。除此之外，还要了解市场的需求，消费者的喜爱，最佳的产品尺寸大小，采用的制作工艺，如用模具大批量做还是手捏小批量做，最后售价是多少。经过各种因素考量，才能构思出一个好题材，和它时尚的表达形式。

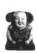

二、制模

制模即模具制作。

模型有很强的产品复制能力。采用模型批量生产，可以给消费者提供价格低廉的泥人。制模工艺就成为先决的技术条件。这个工艺环节中，要掌握石膏模型的结构设计，分型分块的原则，材料的性能，以及模块制作的方法步骤。另外，胶模的制作工艺、材料配方、硫化条件等也是要必须掌握的。

三、成型

这里的"成型"，包括泥坯成型和坯体整理。

坯体成型工艺看似简单，技术性要求不高，但它直接影响产品的内在质量和外观模样，因此是一个既辛苦又关键的工艺过程。在这个工艺环节中，要掌握材料的特性，印坯操作程序和方法，工艺要求，质量控制要点，模型的保养，掌握泥坯整理和揩坯的工艺技术方法。

四、喷绘

这里的"喷绘"，即喷漆。

喷绘是一个技术要求较高的重要工种，要协调好"人、机、料、艺"四者的关系。在这个工艺环节中，要掌握坯体的强固方法，以及强固溶液的制备方法，白色粉底的喷涂要诀，肉色、晕色、点、线、面的喷绘技法，喷枪使用方法和故障排除方法，产品保护膜的喷涂技术和工艺要求。

五、开相

开相是涂绘中的重要一环，技术难度很大，操作人员必须对产品人物有深刻的理解。在这一工艺环节中，要掌握面部肉色的涂绘，男女老幼喜怒哀乐的形象表达的规律和诀窍，嘴、眼、须、发的笔绘技法，掸面、气色的操作方法，以及选笔、用笔的技巧。

六、涂绘

涂绘，又叫"上色"，"三分塑，七分画"之说充分说明了彩绘在泥人制作中的重要性。操作者必须具有一定的美术基础，有一定的绘画技能。在这个工艺环节中，要学会产品坯体的修补，能设计产品的基本色调，能选用和设计图案纹样。要掌握涂绘的程序过程和注意事宜，通过临摹传统纹样和实际操作，完成产品彩绘的全过程。特别要掌握并控制好油性涂料和水性涂料的特性，以及它们的使用方法，满足工艺上的一些特殊要求。

七、妆銮

妆銮即装銮、装光。

妆銮是惠山泥人特有的装帧方法。利用自然界的天然材料来制成各种道具、器物，人物的须发、裙带之类，等等，通过制作练习，掌握基本方法，使作品通过妆銮而达到特有的装帧效果。

在了解掌握泥人制作的基本工艺流程和技术要点后，后面将展开详细叙述，希望大家能结合大量练习，全面掌握泥人制作的本领。

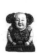

复习思考题

1.惠山泥人制作工艺既分工又合作，主要分为哪些工种？它们的特点是什么？

2.画一张惠山泥人工艺制作流程图。

第三章

泥人的原辅材料

随着科学的发展、技术的进步，泥人制作的原材料和辅助材料，已经不再仅仅是用泥土和传统颜料来制作了。多少年来，在不放弃传统工艺和地域特色的基础上，惠山的艺人们不断创新，不断改良，改革工艺，成功地运用各种新材料制作泥人，其效果与传统材料制作的泥人相比不仅毫不逊色，还更美观、更时尚。如今，惠山泥人形成了多种材料、多种工艺、多种艺术形式的生产制作的格局。人们认可传统的泥制泥人，但也把那些不是泥做的产品称为泥人或彩塑，因为它们外在的艺术效果是相同的，不必去计较产品的材质是不是泥。

这里主要介绍泥人使用的成型原料黏土和石膏，彩绘材料中的水溶性涂料和油溶性涂料，以及其他辅助材料。

我们介绍黏土和石膏这两种坯型原料。

一、黏土

泥人的成型材料主要是泥，即黏土。黏土是在地表的一种疏散状的或膏状的含水的铝硅酸盐物质，它的化学组成主要是硅石、氧化铝和结晶水，即 AL_2O_3、SiO_2 和 H_2O。黏土的颗粒一般都很细，大部分小于10微米，有的甚至小于1微米。黏土含杂质的情况不一样，因此有多种颜色，如黑色、红色、黄色等，而且很柔软，能让人们随意搓揉，在水中会慢慢分散开来。

（一）黏土的物理特性

1.可塑性

黏土在加入适量的水，进行混练、撺溃、搓揉，成泥团后，产生可以

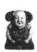

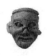
塑造的性能。黏土的可塑性，一般就是指泥团在外力的作用下，形成各种形状而不开裂、不变形的性能。

2. 相黏性

泥团在经过混练后，经过多次相互黏合，塑造、成型、干燥后，能保持其原来的形状而不散裂、松动。这种具有黏土颗粒间相互结合在一起的性能，就是黏土的相黏性。可塑性强的黏土，其结合力一般也大，但也不完全是这样的，可塑性强而相黏性弱的黏土也是存在的。

3. 收缩性

在自然干燥时，黏土中的水分会逐渐排出，颗粒相互靠近，导致体积收缩。但是，并非排出水分多少，体积就会收缩多少，因为空气在这个过程中仍占有部分体积。

黏土的细度，即颗粒的大小，对黏土的物理属性影响最大。黏土的细颗粒越多，则可塑性越强，干燥收缩性越大，干燥后的强度就越高；反之，黏土的细颗粒越少，则可塑性越弱，干燥收缩性越小，干燥后的强度就越低（参见表3-1-1）。目前对黏土的细度进行测定时，基本上采用筛分的方法，用不同孔径的一系列标准筛进行筛分。用每只筛子的余量，算出颗粒大小的比例。

表3-1-1　黏土颗粒的大小对其性能的影响

颗粒平均直径(细度↓)	干燥收缩率(↑)	可塑性指数(↑)
1.1微米	0.6%	3.4
0.55微米	7.8%	4.4
0.45微米	10%	7.6
0.28微米	23%	8.2
0.14微米	39%	10.2

根据以上的指标数据，我们可以发现，在制作泥人时，黏土的颗粒细度对工艺影响很大。

（二）黏土的化学分析

黏土是含水的铝硅酸盐物质，是混合物，有时还掺有少量的碱土金属氧化物以及着色氧化物等，有时还包含一些高分子的有机物。

为了对黏土中的成分进行分析，我们将黏土在保持115℃的炉内进行干燥，然后把定量的干泥土放入坩埚内加温燃烧，对烧存后的滤渣进行分析。表3-1-2是无锡惠山黏土之化学分析项目及其结果。

表3-1-2　无锡惠山黏土之化学分析结果

分析项目	分析结果
燃烧后之重差	干燥后重量降低10.1%
颜色	由深褐色变为棕红色
滤渣（铝硅混合体）	干燥后占比74.9%
氧化铁	干燥后占比4.03%
氧化镁	干燥后占比0.25%
氧化钙	干燥后占比0.018%
氧化锌	干燥后占比0.0066%

从上面分析的结果看，惠山泥黏土氧化铁的含量比较高，含有较多的有机物质。

二、石膏

石膏作为泥人的原料，由于其成型快，工艺简单，成本低，被大量采用。因此，掌握石膏的质量、性能，已成为泥人制作必不可少的专业知识。

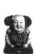

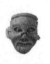

（一）熟石膏的性能和选择

我们使用的石膏粉是已经加工过的，俗称熟石膏。天然的石膏，即生石膏，是一种含水的硫酸钙矿物，其化学分子式为 $CaSO_4 \cdot 2H_2O$，含有2个结晶水分子，故又称"二水石膏"。生石膏外观颜色有白色、粉红色、淡黄色或灰色等，形状有纤维状、块状、粒状等，以白色纤维状石膏为最佳。生石膏经粉碎后过筛，再经150℃至190℃的高温炒制，失去1个半的水分子，成为"半水石膏"，也就是我们所用的"熟石膏"了。

1.型号

熟石膏在炒制时，外界的压力对其质量有很大影响：在常压下制成的熟石膏为β-型，如果在1.3个大气压、125℃左右中制成则为α-型。用α-型熟石膏制造的模型或坯体质量较高，其具体表现是强度高、表面光洁。

2.胶凝性

熟石膏的胶凝性主要表现在"凝结"与"硬化"两个阶段，可用初凝时间和终凝时间两个参数来衡量。初凝时间指从调成浆到石膏浆变稠所需的时间。终凝时间指从调成浆到石膏硬化所需的时间。熟石膏在凝结过程中有两个突出的物理效应：一是放热效应（有时温度可达到40℃～50℃），二是体积效应（体积增加1%）。泥人用熟石膏的质量指标，一般要求初凝时间在6分钟以上，终凝时间在10～30分钟。

3.细度

石膏粉的颗粒细度直接影响石膏强度、吸水率、胶凝时间、产品表面光洁度等，所以必须用比较适合的细度。通常为900目孔筛，筛余不大于

1%为好。

4.强度

在需水量稠度为1∶0.4至1∶0.5范围内制成的成品，其干燥后抗拉抗压强度为最佳。

(二)石膏粉的添加料

为了提高石膏成品的强度、降低石膏模的变形程度，可根据不同的产品成型方法添加其他材料。在大型模型中，可加入麻丝、木条甚至钢筋；在低熔点合金模（失蜡模）中，可加入石英粉等材料；在石膏注浆成型的模型中，可用石膏粉加水泥，按一定比例（7∶3或者8∶2）加水拌、浇注成模型，其优点是比石膏模强度高，成本低，简易方便，目前使用比较普遍。

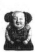

第三章 泥人的原辅材料

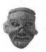

我们介绍彩绘材料中几种传统矿物颜料的制备，以及水溶性颜料和油溶性颜料。

一、几种传统矿物颜料的制备

泥人彩绘的颜料，中华人民共和国成立前大多使用的是矿物颜料和植物颜料，以矿物颜料为主。植物颜料易褪色，而矿物颜料不易褪色，矿物颜料色相沉稳而亮丽、纯度高。中华人民共和国成立后开始大量使用"三花粉"（一种粉状的颜料）和"广告色"（水粉颜料），也配用一些国画颜料，目前基本不再使用自制的传统矿物颜料。下面介绍几种主要的传统颜料的制备方法。

（一）白粉的制备

白粉在泥人彩绘中用量最大。泥人坯体干燥后外观表面呈深灰色，它

直接影响坯体着色的鲜艳度和纯度，因此在泥人制作中，采用在坯体上先涂上一层白底色后再进行着色上彩，所涂的白色颜料称之为白粉。白粉除打白底外，还用作白色颜料来使用，它的原料是铅粉。

白粉制备的步骤如下：

第一，将铅粉放在研钵中慢慢研磨，磨得越细越好。颗粒越细，坯体上彩后的光滑均匀程度越好，反之，颗粒粗了，上彩后表面会有毛糙感。

第二，将牛皮胶捣成碎块，放入开水中，慢火炖成糊状待用。

第三，在磨细的铅粉中加入油，按 1 : 0.05 重量比配置，再加入糊状牛皮胶，按 1 : 0.5 重量比配置，调和后用锤子锤打铅粉团，混练均匀，锤细，锤出韧性。

第四，将锤好的铅粉放入容器，加适量的水调匀，成糊状。

第五，把糊状铅粉用小火慢慢炖熬。经过一段时间的炖熬，面上会浮出一层皮面状杂质，将杂质捞去。经多次消除杂质后，让容器中的铅粉沉淀下来。将上面一层铅粉浆盛出，装入容器中，这就是已经制成的白粉；下层沉淀的颗粒较粗，不能使用。

（二）石绿的制备

第一，将石绿砂捣碎，在研钵中研磨，磨细。用一个砂锅盛清水，倒入磨细的石绿粉末，文火慢煮。

第二，水煮沸后会有绿色的油花浮上水面。用布勺不断捞出绿色的油花，放入另一个清水盆中。

第三，再研磨。磨细后，加入胶，搅拌成糊状，继续研磨，磨细后加

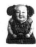

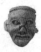

清水搅拌，再将漂浮在上面的绿色的油花倒出。如此重复研磨，倒出多次，就成头绿、二绿、三绿、四绿，就是制成的石绿颜料。

（三）土朱的制备

将土朱捣碎、研磨，磨细后倒入水中搅拌，将上面较细的部分盛入另一个容器，沉淀后倒出上面的清水，再用勺子滗干余水，最后剩下的土朱料，按照10∶1的比例，加入胶水就可用了。

二、水溶性颜料

现在泥人制作所用的颜料，大多使用工业化生产的水溶性涂料。市场上有多种颜料可选择，色相多而全，色泽鲜艳，在相同的环境条件下，色牢度、遮盖力、保鲜时间都不逊于传统自制的颜料，无毒无味还防水。

水溶性颜料目前有水粉颜料、丙烯颜料、硅质颜料等。这些颜料的品牌很多，应有尽有。

（一）目前普遍使用的两种水溶性颜料

1.水粉颜料

水粉颜料，又称广告色、宣传色，可用水稀释，是一种不透明的颜料，遮盖力好，附着力强，快干。涂色未干燥前颜色明度比较深，干燥后颜色变浅。颜料的色粒很细，水溶了之后，颜色鲜亮，干了之后，色块表面细腻，很适合泥人上彩。

2.丙烯颜料

丙烯颜料，可用水稀释，速干，着色层干燥后会迅速失去可溶性，同

时形成坚韧不渗水的膜，色相饱满，厚润，长时间不会有氧化吸油现象。使用丙烯颜料的产品保鲜持久性优于使用水粉颜料的产品，但丙烯颜料色粒粗于水粉颜料色粒，上彩后丙烯颜料色块表面略显粗糙，而水粉颜料色块表面细腻。

(二)水溶性颜料选择的几个主要性能指标

1.颜料色粒的粗细大小

颜料色粒的粗细大小关系到彩绘后产品的细腻光洁程度和艺术效果。颜料色粒越细，彩绘后产品表面越细腻、光洁，艺术效果就越好。

2.遮盖力

遮盖力指在一种底色上涂刷同样稠度颜料的遮色程度。如果遮色力高，一笔涂过后，会显出所涂颜料的饱和度、纯度，不至于透露原有底色，不会产生色泽变化。

3.色牢度

色牢度即在同样产品的底色上涂绘颜料后，该颜料在产品表面的附着力。附着力好的，产品的颜色不怕摩擦，不易脱落，保持的时间长。

4.保光性和保湿性

在同一环境下，将产品长时间受紫外线照射，一般一个月内就可看出保光性如何：产品表面明显褪色的，保光性差；产品表面没有褪色的，保光性好。

在同一湿度环境下，产品色牢度和色相变化大的，保湿性就差，反之，产品色牢度和色相没有什么变化的，保湿性就好。

第三章 泥人的原辅材料

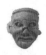
5.干燥时间

在相同的材质上，用同样稠度的颜料涂刷后的干燥时间，时间越短，越有利于下一种颜料接着涂绘操作，生产效率就高，反之，时间越长，生产效率就低。

通过以上几种技术性能指标的分析，我们发现，在选择水溶性颜料时，可以选择颗粒细的、遮盖力强的、色牢度好的、保光保湿耐久的、速干的颜料来作为自己常用的涂绘材料。目前，丙烯颜料各项指标优于水粉颜料，因此，丙烯颜料有逐步替代水粉颜料的趋势。

三、油溶性颜料

20世纪石膏彩塑产品占主导地位，而水溶性颜料不利于石膏吸水吸色，油溶性颜料就普遍用作泥人上彩。

(一)醇酸磁漆

在民国时期出现以石膏为材料的彩塑泥人后，操作者为了抵抗石膏材料毛孔多、吸色性能强的特性，一般都采用价格低、光泽好的油性颜料"醇酸磁漆"。醇酸磁漆的保色性、附着力、光泽、色膜硬度都较好，但它的干燥时间在常温下一般需要12～24小时，给泥人复杂的彩绘工艺带来不便，不能适应小批量生产。它的溶剂气味大、毒性大，当时的劳动防护条件并不充分。1949年后，逐渐改用硝基磁漆。

(二)硝基磁漆

硝基磁漆俗称"喷漆"，它的特点是干燥迅速，一般2～3分钟就干了，

漆膜外观平整、光亮、耐磨，其保色性、附着力、光泽都不低于醇酸磁漆，非常适合泥人生产多工序、大批量的要求，因此使用至今。

（三）硝基木器清漆

硝基木器清漆是一种透明状的漆，俗称"蜡克"。它的漆膜丰满光亮，附着力很强，干燥迅速，很适合批量生产，一般都用它作为产品外表的保护膜。特别是用泥料制作的泥塑，彩绘颜料和开相使用的墨色都是水溶性的，产品一旦受潮，附着力会很差，容易被擦掉，用硝基木器清漆喷涂在产品的表面做保护膜，能起到防湿、防紫外光、增加产品表面硬度的作用，并使产品外观光亮，色泽饱满。

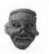

为了增强石膏彩塑的强度和表面硬度，在石膏坯体成型、整理砂坯后，可浸泡或涂刷几次强固溶液，产品的强度和硬度就会提升很多，同时可减弱石膏材料的吸色性能，最终提高产品的使用寿命。强固溶液有泡力水等。

一、泡力水

泡力水，又叫"虫胶漆"，是一种常用的强固溶液。

泡力水是用虫胶片（即漆片）和95%的酒精配制而成，干燥快，漆膜光亮、坚硬，使用方便。

泡力水的配制很简单：只需将虫胶片放入酒精溶液中溶化，搅拌均匀，就可使用。

虫胶片与酒精的具体配比，可根据操作者的需求和产品的状况随机而定。

二、其他强固溶液

有其他几种强固溶液在泥人生产中也常常使用：

第一，"酚醛树脂2123"与酒精溶剂相配制的溶液，一般比例为1∶1。

第二，松香与二甲苯或酒精溶剂相配制的溶液，一般比例为1∶1。

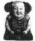

第三章 泥人的原辅材料

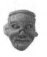

第四节 胶模的乳胶配制及注意事项

胶模为了有更好的柔性和韧性，在工艺上采用头层喷胶工艺。这层柔软而坚韧的喷涂材料，主要原料就是天然的白色乳胶。

以乳胶原料3千克的配制为例，我们用流程图来描述制模用乳胶的配制过程：

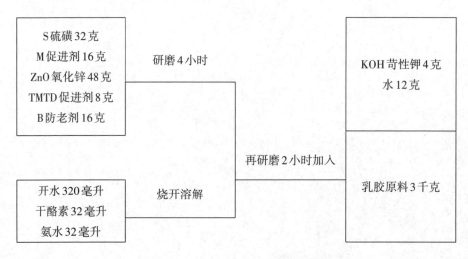

图3-4-1　乳胶原料3千克的配制过程

乳胶、橡胶以及其他添加剂都有各自不同的化学特性，有的甚至属于有毒或易燃的危险品，我们必须按照有关使用说明严格保管、严格使用，遵循操作要求，防止发生意外事故，防止伤害人身健康。

第三章 泥人的原辅材料

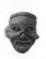

复习思考题

1.细述黏土的物理特性。

2.熟石膏的胶凝性有哪两个阶段？说说其效果。

3.水溶性颜料的性能指标是什么？

4.坯体强固溶液有哪些？怎样配制？

第四章

模型

模型是泥人制作的重要工具。泥人的成型工艺和印模成型都要用大量的模型。泥人的批量生产和小批量试制也要用模型。

　　泥人模型与工业模具的功用大致相同。但是，工业模具的材质、生产加工方式以及复制数量与泥人模型不同。泥人模型为保证原创作品的艺术造型，有其独特的结构设计与分型分块的技艺要求，因此称制作泥人的模具为模型。模型与造型艺术密切相关。

第一节

种模的概念

　　泥人行业中，通常把种模称为"子则"，就是设计出来的第一个产品原型。批量生产的产品，都是在这个"子则"上不断翻制而成的。为了保证设计原型不走样，我们必须要保留好"子则"，也就是保留好第一次翻制出来的种模。

　　目前通常把设计者的泥塑翻制成石膏种模，因为泥的造型很难保留，容易变形，而石膏性能稳定，强度好，不容易变形。具体做法是：把泥塑先翻制一个石膏模型（一般采用废模），在这个模里浇注石膏浆，凝固后脱出，产生的第一个石膏造型，把它整理修光后就成为"子则"，也就是产品的原始种模。

石膏材料的模型是泥人制作的重要工具。石膏模型制造方便，原料丰富，吸水性好，成本低廉，所以目前仍是广泛使用的模型之一。但是石膏模型强度低，耐热性和耐潮性差，使用寿命较短，消耗量较大。

一、石膏模型的特点及适用范围

石膏模型对造型复杂的异型产品来说，具有独特的优势：可分块分片制作，工艺简单，制作快，不收缩，不变形，修复方便。因此，石膏模型有较广的适用范围。

就目前泥人行业来说，石膏模型有：泥人的印坯模；手捏泥人常用的小型配置模；一次性使用的废模；石膏注浆成型模（称为"正模"）；胶模的外套模；等等。

石膏模型在其他行业中也有不少应用，如失腊浇注模、大型雕塑模

具、低熔点合金模等，特别是在建筑、陶瓷、装潢等行业广泛使用。

二、石膏模型的设计及分块规则

（一）设计方案

要根据产品的大小、成型方法以及产品造型的复杂程度来确定制作方案，是废模，还是分块分片模。当然造型越复杂，分片会越多，但是，为保证模型的使用寿命和产品的质量，分片应越少越好。这是设计方案中需要解决的一对矛盾。因此模的分块和结构就成为模型制作的关键。

（二）分型划线

当构思设计了模型制作方案后，首先须在产品上划出模块的分型线。分型线确定模型各个分块的分界线，确定模块的数量，确定模型的构造，以及模型制成后的成品质量，涉及脱模是否顺畅等关键问题。

（三）模型构造

石膏模型需要分型分块的同时，要解决好构造问题。构造应能使各模块契合起来，使分散的模块合成可操作的一个整体，并让各模块不轻易脱开散落，成为一个完整的模型。要不然，再好的分片，也无法操作生产。好的构造，还能起到提高制坯产量和质量的作用，使模型的寿命得到延长。

1.废模的构造及制作工艺

废模，也称为"一次性模"，它只需浇注一个原型（"子则"），不必

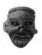

反复多次使用。"子则"在模型内浇注成型后，只需用工具凿开模块，模型解体后脱出原作。相对来说，废模对模型构造的要求就简单多了。操作者可设计成一块或几块。只要考虑模型制成后能否轻松地挖出原作的泥土，不妨碍对模型各个部位的清洗，不妨碍浇注，方便脱模即可。

制作时，为考虑浇注后脱模方便，一般在轮廓复杂的部位或难于挖泥和清洗的部位再分型、分层或分小块，大部分部位形成一块整体，防止走样。

制作局部小模块时，为了制作方便，大多采用插片分块的方法，用剪刀将薄塑料片或金属片剪成长方形小片，按分型线走向依次序将小片插入泥塑作品中，作为分隔各模块的隔挡。插片的方向很重要，每片都要循着一个方向略微倾斜地插入，这样成型的模块会形成一个整齐内收的斜面，可减少脱模压力，使模块容易脱开。

插片完成后，用调好的石膏浆，用撒、甩、涂、浇等方法，浇盖在泥塑上，再用油画笔在造型复杂的部位涂刷石膏浆，目的是排出空气，消除模块浇制过程中轮廓不足和有气孔等瑕疵。等石膏凝固后，按设计的脱模程序，先拔除分块插片，脱出小模块，然后挖去模型中泥塑造型的泥土，将模型清洗干净，废模便制作完成了。

2.注浆成型模的构造

注浆成型模的构造比较复杂。以石膏材料注浆为例，石膏浆在模型内固化成坯形后，坯体已成硬质固体而不能变形，为了脱模顺畅，注浆模的分块就必须多，因此模型的构造设计显得重要，一般要掌握以下要点：

第一，在分型划线时，要考虑每片模块内腔尽量避免出现尖锐的轮

廓。尖锐的轮廓不但会造成脱模困难，还容易折损，影响模型的使用寿命。

第二，每片模块都要有合理而且足够的榫卯结构，以保证各模块组合时准确定位，并能相互固定而成为一个整体模型。

第三，如结构允许，每片模块的侧面尽量做成平行的平面，可相互上下堆砌，以保证模型构造相对平整而且牢靠。

第四，模型构造的设计，应考虑模块制作先后程序，一般为先产品的左右片，再上下片，最后前后两个大片。这样可方便合模、脱模的操作，脱模时倒着次序按"前后—上下—左右"逐块脱开。

第五，最后制作完成的上下两个大模块，应紧箍所有的分片模块，把它们合成一个整体，方便摆放和扣扎绳线。

3.印制成型模的构造

用泥片印制成型模，除了上述的构造外，还要考虑印坯工艺的操作要求，即能直接用手印制。必须将模型制成前后两个开腔的大块，操作者可观察泥料每个细小轮廓是否都按压到位。制作时前部大块和后部大块模型相合的分型面，应尽量制成一个较平整的结合面，这样两个部分模型分别印制成半面坯体后合模就不错位，容易契合，轮廓正确，使坯体合缝处的飞边极细。

三、石膏模型的制作流程及技术要求

石膏模型的制作方法可因产品的大小、作品造型的复杂程度和坯体材料的区别而千变万化有所不同。这里主要介绍石膏模型（正模）制作的一般流程和操作方法。

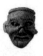

泥人工艺学

（一）石膏模型制作的一般流程

石膏模型制作的一般流程如下：

①划分型线；

②种模涂光亮剂；

③围模块泥条边；

④弯出铁丝骨；

⑤上脱模剂；

⑥调石膏浆；

⑦浇注模块；

⑧脱出模块；

⑨整修模块；

⑩模块复位种模，完成第一块模块。

以后每片模块都按此流程重复翻制，制成一个完整的模型。

（二）石膏模型制作的技术要求

针对石膏模型制作的一般流程，下面选择重点步骤，介绍其技术要求。

1.划分型线的技术要求

在种模上划出各模块的分块分型线，技术要求如下：

第一，一般分型线都在产品造型轮廓的突出部位走线，尽量走直线，少走曲线。

第二，分型线划出后，产品已分成多个模块的分型面。如何判断分型有没有问题？我们可用眼睛平视每个模块的分型面的边线：

如果模块分型面是单个曲面，应该可以看到四边全部的分型线，如发现分型边线部分看不到或完全看不到，说明划线已经超出可脱模的界面，分型线应该内收，否则这个模块会因轮廓转面而脱不了模。

如果模块分型面是多个曲面组成的，要运用上述方法逐个进行检查。如发现有一个曲面已经转面，就应相应内收分型线或增加分块，否则同样会不能脱模。

第三，应避免在产品造型要害部位或精细部位分块、分型走线（如眼部）。

第四，分块分片越少越好，也就是分型线越少越好，并与整个模型的构造结合起来考虑。

2.涂光亮剂的技术要求

经过整修后的种模，通过划分型线，就可开始制作模块，制作前先在种模上涂两遍光亮剂。上光亮剂的作用在于使种模光洁，提高其强度，并使种模和外界产生一层隔膜，防止种模坯体吸收空气中的湿气。这样制成的模型内腔光滑，容易脱模，耐用。

上光亮剂一般采用喷涂的方法，也可用细软的毛笔涂刷。喷涂的材料有泡力水、硝基木器清漆或其他树脂清漆。要求均匀，不挂不淌，如需喷涂两遍，要等第一遍干燥后，再进行第二遍喷涂。

3.围模块边的技术要求

制作模块应按设定的程序逐块制作。为了确保每个模块在各自的分型线内成型，并有相应的厚度，先要在分型部位线位置上做出一个围堰，作为浇注石膏浆液的外围。

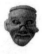

泥人行业最常用的是用泥片围边。泥片制作要求如下：将熟泥搓成条；将泥条压成长条泥片，按分型线一周外围围边；用擀子等工具将种模和围边相接处修整好；按围边内的型腔，弯出铁丝骨架，待用。

4.上脱模剂的技术要求

不同材质的种模，可涂刷相应不同的脱模剂，如肥皂膏液、凡士林、各种油料等。

最常用的是用肥皂膏液作脱模剂：可用漆刷沾上肥皂膏液，在围边内种模上来回涂刷几遍，稍待一些时间后，再用干净的毛刷抹清留滞的肥皂膏液积液。

5.调石膏浆的技术要求

调制石膏浆时，石膏粉和水的配比要严格控制。配比一般在1：0.4至1：0.5范围内。如果加水过多，石膏模的强度就会明显下降。

调浆时，应在容器内先放水，再将配好的粉料撒入水中，待粉料全部吸到水后，方可搅拌调浆，直至浆液呈均匀的糊状。调浆时间不宜过长，否则会减少石膏浆的固化时间，使石膏的强度降低。

为了提高强度，可在石膏粉中掺入一定比例的500号水泥。石膏粉和500号水泥的配比为7：3。

6.浇注模块的技术要求

浇注模块时，可用手捞起石膏浆，甩入模块围堰内，再用手指尖或笔在细微轮廓处进行划动搅拨，排除气泡，使每个细微轮廓都浇足石膏浆。此时可将预先弯好的铁丝骨架放入模块中央，然后将剩余的浆料倒入围堰。至石膏初凝时，将模块表面刮平。如石膏已开始凝固，可用手指沾一

下水，用手指来回抹平模块表面。

7.脱模块的技术要求

待石膏浆初凝发热后，及时揭去模围泥边（即泥片），修去模块边皮，终凝后可用小木槌轻敲模块，使它震动，与种模有所脱离，再脱出模块。脱模块时要用力均匀，顺势用力，不能伤了种模或模腔。

8.整修模块的技术要求

模块脱出后，为使其平整光滑，按分型线走向用利刀将模块的4个侧面扦平，检查模壁内腔是否光滑、整洁。若发现有空洞，应立即用石膏浆补平。最后，在模块侧面用刀雕出榫眼。这个模块就制成了。

9.合成完整模型

按照前面所述要点，逐个完成每个模块的制作，最后拼砌成一个完整的模型。

四、石膏模型脱模剂的制备

在制作石膏模型时，为了防止种模与模块黏合、模块与模块黏合，除在种模上涂光亮剂外，还应在相邻的模片上涂刷一层脱模剂，从而使新制的模片容易脱离种模而不与相邻的模块相黏。

下面介绍肥皂膏液脱模剂、油料脱模剂、泥浆脱模剂的制备方法。

（一）肥皂膏液脱模剂的制备

将普通家用的肥皂切成小薄片，放入容器，加适量水，放在炉火上烧，直至肥皂溶化，再搅拌均匀，冷却后呈现膏状，滴入少许植物油，再

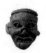

搅拌一下，即可作为脱模剂（称为肥皂膏液脱模剂）使用。

（二）油料脱模剂的制备

一般的菜籽油、豆油以及凡士林等油性材料都可作为脱模剂，称为油料脱模剂，可直接涂刷。当然，油料脱模剂也可和肥皂膏液混合后再使用，脱模效果会更好。

（三）泥浆脱模剂的制备

泥浆的脱模效果比较差。在没有其他脱模剂的情况下，可作临时的替代品（称为泥浆脱模剂）使用。泥浆脱模剂的制备方法是：将泥与水掺和，搅拌直至呈现糊状，使用时用刷子蘸泥浆液涂刷。

五、石膏模型产品的质量标准

下面以歌谣的形式来概述石膏模型产品的质量标准：

划线正确巧分型，

铁丝骨架不外露，

厚薄均匀轮廓清，

内腔光滑粉质硬，

揳缝细密不渗水，

砌合紧密成方形。

六、石膏模型常见的质量缺陷及其发生原因、解决办法

在制作石膏模型时，往往会因为存在各种原因而导致其产品质量存在

不足之处。针对不足之处，找对了原因，我们就可以找出相应的解决办法。下面以表格的形式来概述：

表4-2-1　石膏模型常见的质量缺陷及其发生原因、解决办法

常见的质量缺陷	发生原因	解决办法
石膏强度差而影响使用寿命	1.石膏型号不对 2.石膏细度不细 3.石膏加水的比例大 4.调浆搅拌时间长 5.模型没有干燥就使用 6.石膏与添加料比例不准确	1.调整石膏型号、细度 2.减少加水的比例 3.搅拌时间小于2分钟 4.模型干燥后使用 5.调整石膏与添加料的比例
模块内腔尖锐部位多而容易损坏	1.分片太多 2.构造不合理 3.石膏气孔多或有硬块	1.重新划分型线 2.设计新的构造 3.提高石膏致密度
分片合缝有间隙、有漏浆	1.分片榫眼不合理 2.构造不合理 3.模片不清洁、结垢	1.重做榫眼 2.调整构造和捆扎部位 3.清除模片上的污垢
脱模困难	1.脱模剂配制不当 2.脱模剂涂刷不足 3.分型线不合理 4.模片不平整不光滑	1.重新制备脱模剂 2.涂足脱模剂 3.调整分型线 4.重制模片
产品重心倾斜	1.模型底座不平整 2.模型座底倾斜	扦平模型底座,调整重心

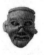

20世纪初石膏彩塑成为市场上的主流产品后，很长一个时期一直使用以石膏制成的注浆模型进行复制生产。到20世纪60年代前后，橡胶模型开始出现。

与石膏模型相比较，橡胶模型浇制石膏坯体更为简单，不必刷脱模剂，产品合缝少，技术要求低，工作效率高。橡胶模型的制作成本并不算高，但使用寿命比石膏模型高出十倍甚至几十倍。因此，在泥人行业，橡胶模型对石膏模型的替代过程，可谓是"一夜之间"就全部完成了。

一、橡胶模型的特点及适用范围

橡胶模型由于柔软而富有弹性，能抗拉、抗折，在具有一定的厚度后不会变形，可以经受翻剥、拉伸、卷曲、折压等操作手段。各种复杂造型的注浆模，不必分型分片，制作工艺技术相对就低了。

但橡胶模型由于材料本身的缺陷，它在放置、保管不善的情况下容易变形，在100℃以上的高温中会很快老化，变硬、变形或表面发黏而报废，在制作过程中出现缺损变形后也无法补救。

橡胶模型一般只适用于用石膏材料浇注成型的产品，对于泥制品、手捏成型的产品都不适用。

二、橡胶模型的制作流程及技术要求

（一）橡胶模型制作的一般流程

橡胶模型制作的一般流程如下：

①种模整修；

②干燥；

③插片；

④制备乳胶；

⑤上光亮剂；

⑥喷胶；

⑦涂胶；

⑧硫化；

⑨制外套模；

⑩清理成型。

（二）橡胶模型制作的技术要求

针对橡胶模型制作的一般流程，下面选择重点步骤，介绍其技术

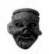

要求。

1.种模整修的技术要求

先将石膏种模（子则）进行整修。整修包括补洞、砂光、整理产品轮廓等。整修的目的在于使种模的轮廓更加清晰、准确，表面更加光滑，从而使翻制的胶模光滑、平整而且轮廓清楚。

2.种模干燥的技术要求

胶模在硫化加热过程中，如果种模坯体含水量过多，那么水分一蒸发而产生水汽隔层，导致胶皮和种模脱开，起壳起泡就变形。为了防止出现这种情况，就要增加种模坯体的强度，使种模干燥，控制种模坯体的含水量就非常重要。一般来说，种模的含水量应在10%左右。

使种模干燥，目前采用的有自然干燥、热空气加热干燥两种方法。

3.插片的技术要求

为了使浇坯的坯体容易剥离胶模而顺利脱出，需要在比较复杂的部位将胶模分叉，形成豁口，局部增大坯体脱出面积。具体方法是：在种模复杂部位插上金属薄片，作为豁口隔层，再涂刷橡胶，使胶模在这个部位分开成型。

插入的金属片应剪成随种模造型曲面变化而弯折的长条，其厚度越薄越好，但需有一定"钢"性的材料，宽度和长度可视产品脱模需要而定。

将需插入金属薄片的部位画一条分型线。一般走线从上往下直至产品底部，也可局部插片，走线不至产品底部。先用工具沿分型线开挖出镶嵌金属片的凹缝，然后将金属片用胶水插入凹缝中，固定在种模上，再把种模和金属片的镶接处用石膏补齐补平。

4.上光亮剂的技术要求

在种模上通体涂刷光亮剂，要求涂匀、涂足，不挂不淌，无积滞。材料可用清漆、虫胶漆、树脂溶液等。

5.喷涂乳胶的技术要求

为了增加胶模的耐磨性、抗折强度以及成型后的光洁度，先用喷枪在种模上喷涂一层乳胶浆液，作为胶模内腔的第一层材料，因为乳胶的性能优于一般的橡胶。

第一，乳胶必须按选定的工艺及配方严格配置。喷胶时必须喷足喷匀，防止轮廓凹缝处喷涂不足、挂淌或积滞。

第二，喷胶后立即用一支不装料的喷枪，对种模上的胶浆近距离喷气，让压缩气流冲击浆液，使胶液在气流冲击下在种模表面流淌游走，排清浆液和种模之间的空气，使每个轮廓缝隙都能喷到乳胶，防止胶模成型后出现的气泡和空洞。

第三，喷胶一遍后，必须在短时间内立即喷第二遍或开始涂胶。间隔时间要求如下：一般情况下，夏季时间隔时间不超过15分钟，冬季时间隔时间可适当长一些。

6.涂红橡胶的技术要求

为了增加乳胶胶皮的厚度，提高强度，减少变形，可在喷成的乳胶皮层上涂刷红橡胶，以迅速增厚涂层，形成较厚的橡胶皮层。

红橡胶，俗称"生橡胶"，是一种人工合成的橡胶，主要成分为丁二烯与苯乙烯，经济实用成本低，其抗拉抗折的强度与乳胶的相同。

我们可以根据需要在橡胶工厂加工成2~5毫米厚的橡胶皮片，并将它

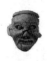

剪成易于溶解的小块，然后加入100号左右的汽油作溶剂，溶解搅拌成糊状后再进行涂刷。

涂刷的红橡胶需分成稀浆和稠浆。先涂刷2~5遍稀浆，具体遍数视产品造型而定，慢慢地增加胶皮的厚度。操作时，先涂刷一遍，让汽油挥发一下，稍等干燥后再涂第二遍。两遍当中的间隙时间为1至2个小时。以同样的操作，刷第三遍……。

稀稀浆涂刷完成后，可涂稠浆。橡胶的稠度，越稠越好，只要笔能刷得开就可以，这样可迅速增加胶皮的厚度，减少涂刷的遍数。具体的胶皮厚度，视产品的大小、造型的复杂程度来定。

在涂刷过程中，特别需注意产品的轮廓部位，要掌握一个原则：轮廓复杂的部位要涂得薄一些，面积大、轮廓简单的过渡部位要涂得厚一些。这样制作的胶模既有一定的厚度，又比较容易脱模，不会轻易变形。

涂刷到预期的厚度后，在胶模经常翻折的底部和轮廓较深的部位，可加贴2—5毫米厚度不等的橡胶小皮片，以便局部增加厚度。操作时，先将皮片剪成需要的大小，在烘烤箱内将皮片烘烤变软，用手触摸有一定的黏度后，趁热贴到胶模上，并用工具将橡胶皮片捣压结实，使皮片牢牢黏在涂层胶皮上，与胶皮成为一体。

7.加温硫化的技术要求

橡胶的硫化过程，就是将生橡胶加温变成熟橡胶的过程，从而使橡胶定型固化，并富有弹性和韧性。

一般采用蒸汽硫化，即用一个密封的容器，放入喷涂好的橡胶模型，隔水加热进行硫化。

在加热过程中，由于模型是异型曲面的，形状复杂，厚薄不等，会受热不匀，升温不一致，形成不同的膨胀系数和硫化变数。因此硫化过程中的温度和时间控制非常重要，低温阶段时间要慢、要长，以便缓缓受热升温。升温或降温过快，时间过短，胶皮膨胀和收缩过快，与种模升温和降温不一致，就会导致胶皮和种模脱开或起泡，使得胶模变形。另外，在高温阶段，升温不足100℃，会硫化不足，造成"橡胶不熟"，胶模也会产生变形或胶皮发黏而报废。

合理的温度控制及其时间控制如下：

10℃~30℃，保持1小时。

30℃~50℃，保持2小时。

50℃~80℃，保持3小时。

80℃~100℃，保持2小时。

100℃~130℃，保持1小时。

100℃，保持1小时。

100℃~80℃，保持2小时。

80℃~50℃，保持1小时。

50℃以下，可自然降温，直至冷却。

8.制作外套模的技术要求

橡胶经过硫化，成为熟橡胶，橡胶胶模就制成了。但橡胶胶模是柔性的。为了让柔软的橡胶胶模有强度和刚度，保持产品固有的造型，并能够操作注浆，必须在橡胶胶模外层加制一个硬质固定的外套模，裹挟住橡胶胶模，作为橡胶胶模支撑的外托，使之不再变形。同时，我们可以利用这

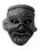

个外套模，成为橡胶胶模安放在操作台上的托架，可以站立浇注灌浆。

外套模的材料有多种，如石膏、水泥加石膏或玻璃钢等。水泥加石膏的材料，坚固耐用，成本较低，而且制作简单。水泥和石膏的一般配比是3：7。

为了增加外模的强度，在外套模制作过程中，必要时可在浆液中放一些麻丝或者按型腔弯折好的铁丝骨架。长条形大面积的外模，必须放置骨架。

注意：制作外套模时也有个构造设计问题。与制作石膏模型一样，制作外套模时也必须分块分片，要考虑有一个整体结构。为了减少分片，可在橡胶模型轮廓复杂、面积又不大的部位填上少许泥料，减缓轮廓的起伏变化，使外套模和橡胶模型容易分开。

9.去除种模的技术要求

橡胶模型的外套模完成后，便可去除种模。造型简单的，只需将橡胶模型翻剥，脱出种模就行了。造型复杂的，要在橡胶模型插片处修剪整理完成后，方能脱除种模。

种模取出后，可把橡胶模型胶皮翻剥，翻出型腔，在清水中搓洗一次，去除杂质和橡胶模型表面的污垢，翻正后再装进外套模，用小绳扎紧待用。外套模基本干燥后，才可以继续使用。

三、橡胶模型产品的质量标准

下面以歌谣的形式来概述橡胶模型产品的质量标准：

胶皮成熟富有弹性，

厚薄均匀不粘粉料，

轮廓清晰内腔光滑，

脱模方便外模整齐。

四、橡胶模型常见的质量缺陷及其发生原因、解决办法

在制作橡胶模型时，往往会因为存在各种原因而导致其产品质量存在不足之处。针对不足之处，找对了原因，我们就可以找出相应的解决办法。下面以表格的形式来概述：

表4-3-1　橡胶模型常见的质量缺陷及其发生原因、解决办法

常见的质量缺陷	发生原因	解决的办法
橡胶模型变形	1.喷涂太薄 2.外模结构不合理 3.低温硫化时间太短 4.配方有误 5.天热制作过程太长 6.存放方法不正确 7.存放与使用时间过长	1.加厚涂层 2.调整结构设计 3.延长低温硫化时间 4.使用正确配方 5.尽量缩短制作时间 6.橡胶模型不用时必须在模中注入石膏浆，凝固后存放 7.在有效使用期内使用
橡胶模型型腔黏结石膏浆，使成型的产品表面毛糙无光泽	1.橡胶模型硫化温度不高 2.高温硫化时间不足 3.种模光洁度不够 4.光亮剂不足	1.提高硫化温度 2.适当延长硫化时间 3.重新修整种模 4.光亮剂上足
产品成型后脱模困难	1.外模结构设计不合理 2.橡胶模型没插片或插片部位不适当 3.橡胶模型涂刷层太厚	1.改进结构 2.增加插片或重新调整插片部位 3.适当减薄涂层
橡胶模型使用时摆放不稳	1.外模结构设计不合理 2.外模底部不平整	1.调整外模设计 2.制作外模时，注意座底部平整

第四章　模型

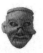

一、硅胶模型的特点及适用范围

硅胶模型是指用硅橡胶为材料而制成的一种胶模。

硅橡胶，简称"硅胶"，属于新型材料，成本较高，价格较贵，但它的材质柔软，制作快捷，技术要求低，而且不需硫化，直接成型，一般在几个小时内便可成型使用。硅胶材料可耐高温，在100℃左右也不会老化变形。

硅胶材料在工业制品和其他产品生产上有很多应用。目前在泥人行业中已经有人在使用硅胶材料，硅胶模型逐渐增多。

二、硅胶模型的制作及技术要求

硅胶模型的物理性能和橡胶模基本类似，它们的制作工艺基本相同，

但在技术上有一些特殊要求。

1.硅胶模型的特殊技术

硅胶是一种膏液状的材料，干燥凝固后成为软性固体，同时体积产生收缩。目前使用的硅胶，收缩率在3%左右。

硅胶模型由于材质柔软，可以翻制比较复杂的造型产品，但也由于钢性韧性不足，容易走样，因此模块必须增加相应的厚度，才能保证产品不会变形，用料相对较多。有经验的技术人员往往采用涂刷的办法来节省用料。

硅胶模型在制作时一般不需要划分型线和插片，也不需要分块制作，使得模型厚度相对较厚，成型时多为较厚的正方体，不容易翻剥。轮廓复杂的模型，会脱模困难，但只需在复杂部位之处，用利刀割开模型，就可以顺利脱出。

2.硅胶模型的添加料

硅胶模型的造价、成本比较高，因此批量小、重复浇注次数不多的硅胶模型，可以加入少量填料，如一些粉状材料，但不宜多加。

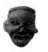
一、大型模具的特点及适用范围

大型模具是指高度在1米以上造型的模具。这类模具体量较大、重量较重、跨度较大，主要用于城市雕塑和大型装饰件的翻制。

二、大型模具的制作及要求

大型模具的制作，必须结合产品的造型，在模型结构设计中考虑抗拉、抗折强度，考虑到起吊、灌浆、扎钢筋、挖泥、脱模等过程所需要的工艺上的配合。

大型模具目前使用石膏作为主要材料，工艺上采用分层分段浇注，在充分考虑人体工学的情况下，同时考虑保证后续工序有足够的操作空间，一般每层高度控制在2米左右，并综合考虑模具的长度、厚度、重量、强

度、耗材等方面因素，使模具达到最科学的技术指标。

在造型突出的部位（如手、道具等），为了便于种模的挖泥和浇注，必须再分小段或小块，分别预先制作。模具整体制成后，从下往上分层浇注，同时揆合小块，全部灌浆成型后，再凿去模具，脱出雕塑。

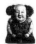

复习思考题

1.谈谈"种模"的概念。如何制成"种模"?

2.谈谈石膏模型模块制作的一般流程。

3.谈谈橡胶模型制作的一般流程。

4.橡胶模型发生变形的原因有哪些?如何解决?

第五章

成型

成型是生产制作泥人的重要步骤。成型后产品坯体的质量好坏，直接影响到最终产品艺术效果的好坏。因此，成型工艺技术属于制作泥人重要的基本功。

　　惠山泥人成型的方法目前有三种：印制成型、手捏成型和注浆成型。印制成型是最古老也是最普遍的制作工艺，至今仍然占据着重要地位。

———————◆◇◆———————

印制成型是泥人批量生产普遍采用的工艺。它是用制备好的泥料，使用石膏模型，反复印制泥人坯体的过程。这里主要介绍它的工艺过程和操作方法，了解模型与泥坯制作的紧密关系，以及泥坯成型后修坯、揩坯工序的基本知识和工艺操作方法。

一、印制成型的一般流程及技术要求

（一）印制成型的一般流程

印制成型的一般流程如下：

①揉泥；

②擀泥皮；

③印坯；

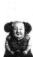

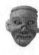
④合模；

⑤封底；

⑥脱模；

⑦修坯；

⑧揩坯。

(二)印制成型的技术要求

1.揉泥

揉泥就是将泥料切成段，然后在操作台上用手揉压。

通过手的揉压、混练，泥料中的泥分子和水分子紧密混合，排出空气，泥团均匀而柔软。

通过一段时间的存放，在微生物的作用下，泥土会更加滋润，结合力会更好，可塑性会更强。

揉泥合格，印制出来的泥坯干燥后，其致密度和光洁度会更好，表面细腻而不开裂。

揉泥的具体操作方法：按需要将泥分块揉压。用一只手的掌根部压住泥团，用另一只手按住这只手的背部，双手同时向下用力揉压，同时不断翻转泥团。揉泥时，可借助身体的重量前倾，和手掌协调用力。在手感泥团已经达到需要的柔韧度和可塑性后，再将泥团搓成圆柱状套上塑料袋，放入避光不透风的容器中保湿备用。

2.擀泥皮

擀泥皮就是指为了印制方便，保证坯体壁厚薄均匀和泥料性能的一

致，要将泥料擀压成泥皮。有时候是用木棰或拍板，按需要的尺寸，将泥料拍打成泥皮。然后，用整张泥皮来印制泥坯。

擀泥皮的具体操作方法：按模型尺寸大小，用泥弓（取泥的弓形工具）割出所需体积的泥块，用手搓成条子或搓成圆饼状，然后用手掌压薄，再用擀子将泥料擀压成尺寸略大于模型的皮子，皮子厚度应与模型面积的大小、型腔的深度相适应。皮子要平整，厚度要均匀一致。

3.印坯

印坯指将泥皮按模型的形状平放入石膏模中，通过用手按压泥皮，使泥皮在石膏模的型腔里成型。

印坯的具体操作方法：一般泥模由前后两个大块组成。将前部（脸部）的模腔朝上，将泥皮放入模型，用大拇指将泥皮向模腔上均匀按压一遍，将模型外边多余的泥皮拉去，在人物面部和轮廓复杂的部位重复按压几次，在石膏模内腔壁上全部成型，每个部位都轮廓清晰，没有虚印。接着，在模型型腔的周边用手指将泥皮内卷，挤出一道稍高于模边的泥墙。这圈泥墙是保证前后两个模型泥塑合缝时，有足够的泥料挤压黏合成完整的坯体，不至于因泥料不足产生虚空部位。前部（脸部）模型印制完成后，后部（背部）模型按相同的操作方法印制完成。

4.合模

合模指前后两个半面造型印制完成后，通过两模相合，坯体合为一个完整的产品。

合模的具体操作方法：合模前，在模腔周边的泥墙上用毛笔醮水轻刷一遍，然后将前后两块模型对准，上下揳合，并在操作台上用力按压模

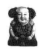

型，让两块模型内腔边的泥墙相黏而构成一体，两块模型间的合缝紧密细薄。

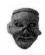

接着，搓出一个小泥条，放入模型内壁泥坯合缝处，并用手指按压泥条，使坯体合缝处增加一层相互黏合的泥料，成为一个无缝、黏实、完整的产品。有的模型，口面较小，型腔深，手指伸不到位，可用带圆头的小棒代替手指而伸入模型内按压完成。

5.封底

封底是指两块模型合模后，模腔内泥坯已经成型，但底部形成一个空腔，为了让产品底部强度更好，造型更趋完整，可再用一个泥片，将泥坯底部的空腔封上，形成一个完整的产品，不留瑕疵。

封底的具体操作方法：在模型底部盖上一块略大于空腔口的泥片，沿着模型内腔周壁，用拇指按压泥片一圈，使封底泥片和泥坯造型相黏而成为一体，然后用大口面刮刀在刀口沾上水，刀口紧贴模型底部，快速铲去多余的封底泥料，让坯体底部和模型底部保持平整、一致。用一根圆锥形的小棒沾上水，在坯体封底中央位置钻透一个圆孔，让坯体内腔和外部通气，加快干燥，均匀收缩，这个泥坯就基本印制完成了。

6.脱模

脱模就是泥坯在封底完成后，从石膏模中脱出。

脱模的具体操作方法：如果产品的体量大，可先将模型正立着放在工作台上，将前后两块大模，面向操作者左右两侧，按照石膏模构造的先后次序（每个模型不同），逐块与泥坯脱开。两手各抓住前后两个模块，向相反水平方向用力拉移，拉移时要用巧力，加入撬动、左右侧向动作，使

模型突破一处而拉开。如遇较难脱的情况，可用刀头伸入模块间隙而略微撬动，逐渐移出，最后脱开。在脱最后一个模块时，用一只手力量均衡地抓住坯体，另一只手抓住模块，用力拉脱模块。完成后随手将每个模块用湿布擦拭干净，合成模型，整理清洁后待用。

7.修坯

修坯是指泥坯印制后，不能曝晒或高温干燥，只能阴干（阴干时间的长短，受天气干湿度、坯体大小的影响），在阴干过程中，在泥坯表面刚刚呈固化状态时，修刮因合模而产生的线缝和飞边，修复虚印和磕碰缺残的轮廓，使坯体轮廓完整。

修坯的具体操作方法：随时掌握泥坯的干湿程度，在表面基本固化、具有一定的硬度、可随意抓握而不变形时，用薄薄的尖头小刀修刮泥料飞边。刮缝时要按坯体的造型轮廓随形走刀，要刮得"平整"，修得"到位"，不伤轮廓。同时，坯体仍有一定的湿度、具有一定可塑性时，将缺损的部分用泥料修齐补平。修补过程中，坯体和新补泥料塑黏时，可适量沾一点水，这样两种泥料容易相融。

8.揩坯

泥坯在石膏模内脱出后，经过搬动、阴干、收缩、修坯后，在坯体表面会形成一层细微的糙皮。这层糙皮，人的肉眼是无法观察到的，加之修坯时留下的刮痕和断面，都会直接影响今后彩绘的效果和产品的光洁度，需要清除抛光。但坯体造型复杂，泥材硬度又差，无法使用抛光设备来抛光，只能采用人工揩拭来解决。这就叫揩坯。

揩坯的具体操作方法：揩坯这道工序要求将已经干燥的泥坯用湿布通

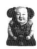

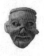

体揩擦一遍，使泥坯更加光洁。擦拭时，一手抓产品，一手用细软柔韧的湿布裹住食指，在产品表面用力揩拭，把糙皮揩光抹平，若发现表皮有硬杂物，则需将杂物剔出，并用泥料修补平整再揩拭，直至光洁。

操作人员要掌握用什么布料来揩擦而不会破坏轮廓，还要掌握布的湿度和用力的大小。坯体太干则擦不光、擦不好，坯体太湿则容易将轮廓擦掉，这就需要操作者平时积累经验。一些细微的部位，可用擦布裹着小工具顺着轮廓慢慢擦拭。湿布擦拭一段时间后，布上会沾有一些泥浆膏，应经常将擦布在清水中搓洗干净再进行擦拭。泥坯的每个部位都揩光后，若发现泥坯的座底不平整，可将泥坯的座底在湿布上平推，来回几次，就会磨得平整。

二、印制成型坯体产品的质量标准

下面以歌谣的形式来概述印制成型坯体产品的质量标准：

坯皮厚薄均匀，

轮廓印足清晰，

印缝细薄不偏，

坯体光洁平稳。

没有发明模具以前，我国南北产地都有"手捏泥人"。手捏成型有自己独特的流程和技法，而自成一格、形成程式化工艺的就数惠山泥人，惠山泥人最有影响的代表作就是"手捏戏文"。

一、"手捏泥人"的一般流程及技术要求

（一）"手捏泥人"的一般流程

"手捏泥人"的一般流程如下：

①捏前准备；

②印头改角；

③捏脚；

④包身；

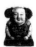

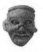

⑤捏手；

⑥镶手；

⑦装头；

⑧插棒；

⑨扳势。

(二)"手捏泥人"的技术要求

1.捏前准备

第一，将经过加工的泥料，用手揉压数遍，增加其柔韧性。搓成圆柱体，放置于密封的容器内，盖上湿布，防止水分蒸发而影响泥的可塑性。

第二，整理工具辅材，用湿布将工具擦拭干净。

第三，剪脚棒。用铁丝或竹针剪成所需长度的小棒而备用。待泥人捏成后，用于插入泥人脚内，留出一部分插入底座板，使泥人能在泥板上站立。

第四，拍底座板。取出相应的泥料，用拍扳等工具，采用手压、拍打等方法，制成供泥人站立用的底座板。底座板可为长方形或圆形，厚度和尺寸可根据作品大小而自行设计。

第五，根据人物的尺寸大小，按比例制备小道具。

2.印头改角

设计人员创作一个头部造型，通常要花费很多时间。为了节省工时，为了批量制作并使每件造型基本一致，"手捏泥人"的头部一般都用模型印坯而成。因此，在选择模型时，操作人员要选好头型，注意头的尺寸大

小和身体的比例关系。

"手捏泥人"的头部模型，一般都是多题材多人物合用的，不能完全合乎创作题材的要求。当头部坯子印出后，就要根据角色的造型做一些修改，故称改角。如：人物五官的结构，帽子头巾的造型，胡须部位要预先开出腔槽、留出相应的部位而贴上天然材料的胡须。

印头、改角之后，往往顺便捏颈脖：头部修改完成后，在颈部加少许泥，捏成颈脖，在颈脖下方捏出一个倒置的长圆锥体，作为以后衔接胸颈的榫头，完成后用湿布盖住头部保湿，待用。印头、改角、捏颈脖，往往统称为"印头改角"。

3.捏脚

第一，按人物比例大小搓出两个泥条作腿柱，在下部捏出小腿和鞋靴。

第二，用擀子压出鞋靴造型和鞋底线纹，有些鞋帮需要纹样装饰，可用薄泥片刻出图案，再贴上鞋靴。

第三，搓两个泥条，拍成薄片，分别包在两腿下部做裤管，并用拇指向上推压，捏出小腿和大腿的结构。

第四，将做好的两腿上端部分捏成一体，然后调整好双脚的姿势和位置，再将两腿站立在台上，调整姿势，注意重心，站稳站好。

4.包身

第一，用一块长方形的泥块拍出一张泥皮做衣片。

第二，在衣服下摆的位置，将泥片包上人体躯干。如是长袍，要到脚部；是短衫，要到大腿中部。同时，完成下部躯干，并用拍板整形，拍打

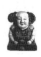

出基本造型。

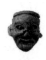

第三，用笃板或擀子压出衣服下摆衣纹。

第四，往人体上部加泥皮，用拍板整形，用大拇指慢慢向上推压，捏出上部造型并做光，用湿布盖住人体上部。保湿，待用。

5.捏手

第一，按人物比例搓出两个泥条做手臂。

第二，将泥条一头捏扁，捏出手掌形，在手掌上分出大拇指，然后用剪刀将其他四指剪开，成四个小泥条，按手势要求扳出手指动作，整出四个手指造型。扳手指时，注意手和手握道具的配合，试着配合，完成后再次整理一次手指的结构造型。用同样的方法，捏出另一只手。注意双手的大小对称和不同造型的变化。

第三，搓泥条，拍成泥皮，将泥皮包上手腕做袖管，弯出上臂下臂动态，最后用擀子压出衣袖衣纹。

6.镶手

第一，在泥人躯干肩部两端，用食指或工具先捣压出一个凹腔，将捏好的手臂装入凹腔内，加泥后捏紧揿实，整理好肩臂的连接结构。用同样的方法，装上另一个手臂。调整好手臂姿势，整理两肩结构，并做光滑。

第二，修饰上身和上臂服饰，如盔甲等。用工具刻压出衣饰上的花纹、图案。

第三，塑造胸颈连接部位，整出颈下部。

第四，在头、颈下部正中，用锥形擀子钻出一个上大下小的锥形凹腔，用于装头。

第五，用薄泥片在颈部贴出衣衫领襟等衣饰造型。

第六，将造型整体整理一次。衣袖和衣饰能贴身的，尽量靠身贴紧、贴实，以防干燥后出现崩落现象。

7.装头

将人物头颈装入胸颈部凹腔内。先在头颈凹腔部位掸一点水，插入时慢慢回转几次，使头与颈胸的泥土相融而黏成一体。调整好头的昂俯转侧姿势。

8.插棒

将置备的脚棒插入成品泥塑的脚跟内。插入的深度，根据作品大小而定。露出脚的部分，按照人物姿态所需而有角度地插入泥底座，并观察作品构图，可以定位后拔出，拔出时稍用力扭转一下，将底板脚棒的孔径稍许撑大，避免湿泥底板干燥收缩后孔径变小，脚棒不能顺利插入。

9.扳势

"手捏泥人"历经多道工序的捏制，泥人的姿态会扭动变形，有些动作姿势不到位，不能满足设计者的预期神韵，有必要对作品的形态进行校正，对头、手、颈、腰、腿以及顾盼动作等进行扳动调整，老艺人称之为"扳势子"，即"扳势"。通过扳势，一件神形兼备的"手捏泥人"之作品就完成了。

二、"手捏戏文"

惠山的"手捏戏文"可谓是我国"手捏泥人"的最高境界。当前，"手捏戏文"已经自成一格，形成程式化工艺。对于初学者来说，"手捏泥

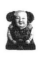

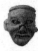

人"并非一朝一夕就能够完成，需要大量的时间来进行训练。至于"手捏戏文"，一般需要入门级别的专门人员进行研习，这里就不赘述了。

泥人工艺学

我国近代的泥人制作，用石膏来制作坯体，并出现在石膏坯体上施彩的彩塑。石膏彩塑成为压倒性的主流产品，于20世纪20—90年代极受欢迎，至今仍有较强的活力。石膏彩塑是无锡泥人史上使用新材料、运用新技术的一次革命。通过数代人的探索改造，坯体成型形成了独有的注浆工艺技术。

改革开放后，从国外流入不饱和树脂材料制作的彩塑，也是采用注浆成型的方法。不饱和树脂材料在生产过程中要添加有毒溶剂，挥发大量的有害气体，在生活富足的苏南地区就很难立足，难以形成大规模，只有小批量生产。

因此，下面阐述的注浆成型，就是指石膏坯体的注浆成型。

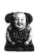

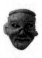
一、注浆成型(石膏注浆)的一般流程及技术要求

(一)注浆成型(石膏注浆)的一般流程

注浆成型（石膏注浆）的一般流程如下：

①上脱模剂；

②调石膏浆；

③浇注；

④回浆；

⑤复注；

⑥终凝；

⑦脱模；

⑧干燥；

⑨砂坯；

⑩强固。

(二)注浆成型(石膏注浆)的技术要求

1.上脱模剂

将生产复制用的石膏模型打开，分块涂刷脱模剂。上脱模剂的作用是让模块表层吸透一层润滑油脂作隔离层。在注入石膏浆后，坯体不会与模块黏连，使石膏坯体能轻易和模型脱开。

脱模剂一般都采用浓稠的肥皂膏液（几乎呈凝固状态）。操作时用软毛刷醮上肥皂膏液，涂刷在每片模块的型腔和4个侧面上，并用力在模块

细微轮廓处反复抹擦，要抹擦出浓厚的泡沫。涂刷一遍后，稍歇片刻，再涂刷几遍，让模块不仅表面吸足吸透肥皂膏液，而且表层都吸足吸透肥皂膏液。等候1小时后，用干净刷子和布，将肥皂泡沫擦掉。再用软毛刷沾少许油料，涂抹一次，使内腔形成滑溜锃亮的表面。再待一些时间，让油渗入模块，之后用柔软的干布，将模块上残留的肥皂膏液和油渍擦净。最后，组合各模块成模型，用绳紧紧捆扎好，将模型的浇注口朝上，放置在工作台上，待用。

2.调石膏浆

预先估算好产品坯体的石膏用量。石膏与水的重量比为0.8∶1，用水调制石膏浆。

调制时，先在容器（碗或盆）内按比例放好需要的水，再用勺子盛粉，将石膏粉倒入容器中，倒入时不断晃动粉勺，使石膏粉均匀撒开于水中而都吸到水，等石膏粉全部吸足水分后，方可用筷棒拌搅打浆。打浆时，筷棒要沉底划动，棒头不能露出浆面，以减少空气进入浆中而引起气泡，直至打成稠度均匀一致的石膏浆，就可进行下一个环节——浇注了。

3.浇注

由于拌搅，浆液翻滚，会有空气进入浆中，容器中浆液表面会浮起一层气泡。浇注时，先用嘴将气泡吹到容器一边，在容器另一边将浆倒入模腔内。

先倒入一半，然后两手捧起模型，让模型浇口朝外上方，用力前后摇晃几下，停顿一下，把模型转个面，再摇晃几下。通过剧烈晃动，浆液对模腔产生剧烈碰撞，形成的压力能赶走细小轮廓中残留的空气。要让石膏

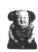

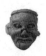

浆液注到坯体每一个细小的轮廓上，防止产品出现浇注不足或出现气孔。

4.回浆

晃动几次后，将模型浇口朝向操作者，慢慢转动模型，使石膏浆液在模内流动。

操作者可同时通过浇注口，观察浆液在模内的流动状态，随时调整模型转动的速度和角度，使模腔内所有部位都均匀地吸附一层浆液。

然后，立即将余浆流出模型，倒回盛浆的容器中。要避免余浆过早在模型内沉淀而凝固，造成坯壁厚薄不匀或形成栓块堵塞。

5.复注

过一会儿，石膏便开始初凝，浆液慢慢变稠。应立即将容器内剩余的石膏浆全部注入模腔中，将模型捧起，用小力晃动几下，然后把模型浇口朝向操作者脸部，双手转动模型，使模腔内的石膏浆在流动中逐步凝固，均匀地分布在模腔壁上，形成厚薄基本一致的坯壁。

最后用手指将容器里粘黏的石膏稠浆捞出来，均匀地抹在模型浇注口内的四周，以便增厚坯体座底，使其厚实，相应增加强度，重心更稳。

6.终凝

模型浇注完成后，需等石膏浆液终凝后才能脱模。终凝的标志是：浇注的石膏浆液固化后开始发热，形成一定的硬度，一般需30分钟左右。

为了充分利用终凝的等待时间，操作者可采用"一人多模"的方法，轮番浇注，提高劳动效率。

7.脱模

石膏终凝后，就可脱模。

将捆扎模型的绳线解开，然后用小木槌轻轻敲击模型的各个模块，特别是模块边缘的部位要多敲几下，使模块和模内的石膏坯体受到震动，产生脱离。

先脱最外的大块。用一只手抓紧一个大模块的两个侧面，另一只手抓住模型的另外半边，双手反向用力，用力时略带侧向晃动，脱出第一个模块。

按模型结构，用以上的方法，逐个脱下其余的模块，一直到完全脱出石膏坯体。脱模完成后，将模块整理好并且做好清洁工作，合成模型，就可继续浇注下一个产品了。

8.干燥

坯体脱出模型后，干燥后方可进入下一道工序。

如果时间允许，场地足够，可采用自然干燥的方法。自然干燥，时间较长，占用场地较大，劳动强度较高，坯体常被空气中的灰尘所污染，因此，批量生产时很少采用。

批量生产通常用热空气干燥的方法。它的优点是温度可人为控制，热量持续均匀，产出的坯体数量和品质都优于自然干燥，还能及时调整产品的品种及其数量。

热空气干燥用的烘房，要有足够的面积和货架，气流能往复循环，及时排出湿热空气。不同批次的湿度不同的坯体要能间隔分开。室内温度一般控制在 $30 \sim 60℃$。温度不宜过高，温度过高会使石膏坯体表面增加气孔，并产生隐湿现象。隐湿现象就是指坯体表面看似已经干燥，实际上内核还是潮湿的。

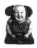

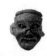

9.砂坯

第一，石膏坯由于模型分型分块，产生的注浆飞边缝线必须消除。可用小刀把飞边刮去，操作时随形而走，不可破坏轮廓。

由于石膏在凝固过程中蒸发水汽，坯体内核应力不均，使石膏表皮产生细小的毛孔，加上坯体在干燥过程中的磕碰、灰尘的入侵，石膏坯体表面会有一层肉眼不易看到的糙面。这种糙面，在坯体彩绘后会立刻显现出来，直接影响泥人的外观和光洁度。

为了清除修刮缝线后产生的刮痕和坯体表面的糙面，应用细砂纸或木贼草（一种中医药草）通体打磨一遍，使坯体表面平滑而光洁。

砂坯时，先将砂纸裁成所需的大小，食指与大拇指、中指挟住砂纸，平向层层砂抹，使产品表面光滑而洁净。

砂坯时，注意面部眼、鼻、口等部位，要顺形施力，随形而走，切忌破坏轮廓。

第二，石膏坯体在浇注过程中，由于空气无法完全排清，在坯体表层偶尔会有一些空洞。空洞大的约有半厘米，小的如针眼大，都需用石膏浆液嵌填补平。但干燥吸水的石膏坯体会吸走石膏浆液中的水分，使补浆的石膏缺水而迅速固化，成为不吸水的硬籽。因此，要先用毛笔蘸水在空洞处揿一下，让它先吸些水分，再嵌入石膏浆液。这种石膏浆液，调制补洞用，当中水的比例要加大，并在浆膏初凝后再补。有经验的操作者会用水笔直接粘石膏粉团补孔而不产生硬籽。

最后检查一下坯体底座是否平整、光洁。如不平整，将产品放在细砂纸上面，在工作台面上来回磨擦座底，就能将底面推平。

10.强固

石膏坯体砂刮完成后，先掸去灰尘，然后在制备好的强固溶液中浸8秒钟，让坯体吸透溶液，并在表皮结成一层树脂硬质，以便提高坯体的强度和表面的硬度，减弱石膏的吸水性能，使彩绘喷涂的颜料不被吸收，而完全显色于产品表面，色彩饱和，光鲜亮丽。

二、注浆成型(石膏注浆)坯体产品的质量标准

下面以歌谣的形式来概述注浆成型（石膏注浆）坯体产品的质量标准：

坯壁均匀重量足，

砂刮光洁无拼缝，

轮廓清楚无空洞，

按形修补座底平，

粉屑积灰掸净光，

树脂浸足无伤痕。

复习思考题

1.谈谈印制成型的一般流程。

2.简述揩坯的操作方法。

3.手捏成型有哪几个步骤？

4.谈谈注浆成型（石膏注浆）的一般流程。

第六章

喷绘

喷绘工艺从20世纪30年代便在泥人行业中使用。因为普遍使用喷枪和空压机，到50年代，喷绘已成为一个专业工种。泥人的生产效率得到了大大提高。喷绘尤其适合泥人大批量生产。

　　用喷绘工艺来制作产品，喷绘的色彩细腻均匀。在调整喷枪与产品的距离，或者在喷枪转向移动时，可出现笔绘不能产生的渐变晕色效果，增加了泥人意想不到的艺术表现力。喷绘的技法经过数代人不断的革新，工艺水平不断提高，加上泥人产品喷绘套版的创新运用，喷绘工艺就成为当时泥人行业先进技术的标志。

喷枪和空气压缩机（简称"空压机"）是喷绘的主要工具。

喷枪通过空压机传输的工作气压，压缩空气把颜料急速冲出料罐，在喷枪口形成定向流动的气雾，并随操作者掌控的方向喷射产品，使颜色粘附于泥人的某个部位，达到上彩的目的。

泥人使用的喷枪，因工艺要求特殊，一般选用2A型喷花枪，空压机选型时，只要能达到2 MPa以上工作气压就可以了，气缸容量的大小，可根据生产规模进行筛选。

一、喷枪

喷枪是利用液体或压缩空气迅速释放而作为动力的一种设备。喷枪有枪身、枪头两个部分组成，分为普压式和加压式两种，主要有A、B、C、D、E、F、G型等。

105

泥人工艺使用的喷枪一般为A2型喷枪（或称A2型喷花枪）。

（一）A2型喷枪的技术性能指标

A2型喷枪结构简单，容易操作，性能好。它可以在0.4～0.5 MPa的气压下，喷出3～40毫米圆雾直径的颜料，既可以用于小面积的点状喷饰，又可以用于大面积的喷粉打底工艺，而且喷出颜料的有效距离可在75～200毫米范围内自行调节。这些非常适合喷绘的性能指标，使得喷绘技术更容易掌握与发挥，喷饰一些花样图案成为可能。

A2型喷枪的料罐容量可达到150毫升。一次装料多少可由操作者随机而定，一般能够满足大批量生产喷饰的要求，而且料罐可以按操作需要任意转动位置。

（二）A2型喷枪的使用方法及保养

A2型喷枪使用前，要校正"大头子"位置，"小头子"距嘴孔要伸出0.3毫米左右，再用定位固定。

喷绘面积的大小和喷出雾点的粗细，关键在于调整"大头子"的位置，或者用调节螺钉控制出料量。

使用后，要清洗喷枪。清洗喷枪的内部管路时，要先将料罐内的余料倒出，在料罐内倒入少量稀释剂（水溶性色料可用清水，油溶性色料可用香蕉水、汽油等），用小刷子将料罐四壁洗刷一遍，然后全部喷出。料罐再倒入少量溶剂稀释，用布擦拭罐内四周，然后将罐内稀释剂喷射数次再倒出。这样反复几次，即可洗清喷料罐、喷头及喷枪内的管路。最后，将料罐和喷枪各部位用干布擦拭干净，不要残留色料。

喷枪不宜接触酸性或碱性较浓的物质，以防被腐蚀而影响喷绘的效果。如因工作需要，需喷绘酸性或碱性较浓的液料，喷绘完应立即将喷枪清洗干净。平时用清洁软布包裹喷枪再存放好。

二、空气压缩机

时至今日，空压机是非常成熟的设备，生产厂家很多，品牌很多，规格型号齐全。

空压机一般备有2个储气缸。输出气缸的工作压力只要达到0.8 MPa，就可满足泥人喷绘的技术要求。

空压机一般都具有稳压功能：在气压达到设定压力后，能自动停机；在压力不足时，能自动启动工作；任何时候都能持续不断地在设定的压力范围内送气。

空压机操作者只需接通空压机输出气管和喷花枪的进气连接件，就可以进行喷绘操作。连接空压机的输气管和喷枪进气的接插件，市场上都有标准件出售。这些标准件安装方便，可以确保喷枪工作时不漏气、不脱气、不爆气。

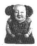

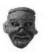

喷绘水溶性颜料或油溶性颜料，其操作技艺基本相同。操作者操控喷枪喷绘技能水平的高低，直接影响着产品喷绘质量的优劣和效果的好坏。因此，必须重视与加强喷绘技能培训，平时要多练习。

一、喷绘技能训练的主要内容

喷绘技能训练的主要内容有8个方面：

第一，喷枪气压的调节。

第二，喷雾出口角度的调节。

第三，执枪时手稳定性的训练。

第四，喷雾上下、左右画圈扫射的训练。

第五，喷点的训练。

第六，喷线的训练。

第七，喷面的训练。

第八，晕色的训练。

喷绘操作人员接受培训、达到合格水平后，方可进行批量喷绘生产，否则会造成较大的损失。

二、喷绘的几种技法

（一）喷点、喷线、喷面的技法

1.喷点技法

点的喷绘需要反复练习。

掌握好喷枪的使用性能，才能熟练操作，这是喷绘工艺的基本功。

要想在泥塑上喷出3～5毫米直径的点状色块，就必须先学会旋转调节好喷枪"大头子"和"小头子"的前后位置，旋转调节好后，再调节螺钉的前后位置，掌握好出料量，同时控制好扣动扳手动作的节奏，调整好枪口和产品的距离。一般来说，枪口和产品的距离越近，喷绘的点状面积就越小。

喷绘时先要在其他地方或坯体底部试枪，达到喷绘质量要求后，才可开始喷绘产品。

2.喷线技法

点状喷绘达到技术要求后，就可在喷点的基础上喷出线条。

线条喷绘技术，对手持喷枪方向的操控能力要求很高，方法和喷点一样：喷出点后，保持枪头与产品的距离不变，平行移动或弯曲变动，就可

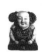

第六章　喷绘

喷出粗细均匀、色泽一致的直线或曲线了。

3.喷面技法

喷点与喷线的技能达到要求后，喷面就容易了。

操作者只需按产品的轮廓线条，在指定的线界范围内，来回晃动喷头，逐步加大喷绘面积。在面积小、容易出界的部位，采用喷点、喷线的方法操作，就能避免出现颜色越界而形成点子洒出的现象。

（二）晕色技法

晕色是喷绘最具特色的装饰技法，在掌握喷绘点、线、面的基础上，就可以试着学习晕色。

操作者必须先理解产品的设计意图，控制好色彩逐渐变化的方向、位置、明度及其面积。

喷绘时，将枪头稍稍侧偏，拉大或者缩小喷枪和产品的距离，或者在某一个部位重复喷绘数次，就能产生晕色的效果。

在批量生产时，以第一个、第二个产品作为试样，是必要的。

这种技法在喷饰人物脸部、衣裙以及动物的毛发时经常采用。

（三）"偏锋喷"技法

颜料从喷枪喷出而形成气雾，气雾的形状是一个逐渐放大的圆锥体，往往容易将颜料越界喷洒到邻近的区域中去。另外，喷气的压力会使色料在产品上产生"回气"而弹出，使相邻区域的色块洒上色点，形成色相交染或色界不清。

为了避免上述现象的出现，可采用"偏锋喷"：将喷料出量调小，让

产品需喷绘的部位外偏，朝向右侧，不再正面朝向操作者，同时枪头也外偏，朝向右侧，只用喷出的圆边偏锋进行喷绘，剩余的大部分喷落到产品以外的空气中去。

这种技法在喷饰人物的头发以及鞋、帽时应用较多。

（四）"套版喷"技法

让喷绘的色料，按照既定的形状，限制在产品某个部位区域中，操作人员可以采用"套版喷"。

"套版喷"和丝网印刷的原理是一致的，具体方法是：将一块耐水、耐腐蚀的薄片（金属的或塑料的），用剪刀或刻刀抠去需要喷绘的部位，做成"套版"。喷绘时，将"套版"放在产品喷绘的部位上，然后进行喷绘。抠去的部位已留空而喷上了颜色，没抠去的薄片挡住了颜料而不会着色，这就完成了我们需要喷绘的既定形状，同时又不造成邻界色相的污染。

"套版"可以反复使用。"套版"解决了以往喷绘技术难以解决的问题，拓展了喷绘工艺应用的范围，大大提高了工效，因此在批量生产的喷绘工艺中经常使用。

第六章　喷　绘

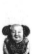

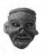

鉴于泥人大批量喷绘时经常运用"套版喷"，而"套版"的制作有其独特性。下面专门介绍"套版"的制作。

因为泥人产品造型复杂，是立体的、曲面的三维结构，所以泥人套版的制作不像平面印刷那样制版方便。怎样在曲面上制成三维造型的"套版"？介绍如下：

第一，准备一种有柔性而又有一定刚性的薄片状材料。这种材料可任意折弯定型而又不轻易变形，厚度在1毫米左右，耐水耐腐蚀。一般采用铅合金或塑料薄片（有些牙膏皮也有此性能）。

第二，用一个石膏坯体作"套版"底模图形。在这个底模需要喷绘的部位内，用刀铲去一层薄薄的石膏，铲去的厚度视产品大小而定，一般在2毫米左右，使这个部位和原来的造型产生一个下凹轮廓层级。

第三，将合金薄片放在这个下凹部位上，用擀子拓磨薄片，使薄片贴

于产品轮廓上，形成和产品一样的造型轮廓。同时，拓磨出需喷绘部位的下凹部位的周边轮廓线。

第四，用剪刀或雕刻刀沿着下凹部位的周边轮廓线，将需喷绘部位的金属薄片抠去，通过整形就基本制成了喷绘套版。

第五，将套版周边部分修剪到需要的大小，剪去金属薄片的锐角部分，使套版周边轮廓圆润，防止操作中划伤手指或产品。完成后，将套版套上的产品重新整形修剪一次，就可以使用了。

第六，如用塑料薄片做套版，可用吸塑机将加热软化的塑料薄片，在石膏产品底模上吸出下凹轮廓线，再按上面的方法制成套版。

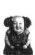

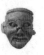

喷粉、打底是坯体彩绘前需要的工艺，喷上光保护膜是坯体彩绘后需要的工艺。这些工艺的操作有许多相通之处。

一、喷粉、打底

喷粉、打底是在坯体彩绘前通体喷绘一层白色的颜料，使表面灰黑或色泽不匀的坯体变成白色，为上彩做白底，同时可增加坯体的光洁度和肉感，使彩绘的色彩鲜艳纯洁。

喷粉，是在泥坯上喷涂水溶性颜料；打底，是在石膏坯上喷涂油溶性颜料。一般均需喷涂两次，有的甚至要三次。

使用水溶性颜料，要用不小于800目的铜丝网布先过滤几次，去除大颗粒和杂质后，才能喷涂，以免造成喷枪管路堵塞，或喷涂后产品表面出现籽粒现象。

喷涂时，可将喷枪的"大头子""小头子"调大，枪后部的调节螺帽也要调大进气量，拉大枪与产品的距离，放大喷涂区域，使喷涂效率提高、喷涂的色泽均匀厚实。

喷粉或打底后，在泥坯和石膏坯上都会显出原有产品上的毛糙之处和细小的籽粒。泥坯喷粉后，可用细砂纸打磨，使产品光滑，然后喷涂第二遍粉料，直至产品有厚实的肉感。

石膏坯打底后，表面还会有针眼大小的气孔显露出来。通常用捻抹粉糊来填补气孔，俗称"捻粉"。操作时，先制备粉糊，将石膏粉加水后，在终凝前，不停调拌直至糊状。调拌的时间要超出石膏终凝硬化的时间，使调成的粉糊不再变硬固化。操作时，用手指捞一些粉糊，在坯体的气孔上捻抹平整，边捻边用软布擦去孔外的余粉。粉糊干燥后，可接着喷涂第二遍白色涂料加以遮盖，直至产品有厚实的肉感。

二、喷上光保护膜

喷上光保护膜，是产品在全部完成彩绘工艺后，最终在产品表面通体喷涂一层无色、透明、有光的保护膜，以增加产品表面的硬度，使产品表面的色泽鲜艳光亮，增强其保光、保湿的性能。

喷上光保护膜比喷粉、打底要简单，这里就不赘述。

三、喷粉、打底和喷上光保护膜的注意事项

喷粉、打底和喷上光保护膜这三种工艺，都是在坯体上通体进行单色或无色喷绘，操作时都要注意以下事项：

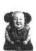

· 115 ·

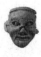

第一，喷涂前要用掸子或毛刷将坯体上的灰尘掸掉，以防漆膜将灰尘封盖在产品表面，形成瑕疵。

第二，掌握好喷料的稠度。

第三，喷涂时要注意产品和喷枪协调一致。产品的前后、左右、上下各个面、各个细小的部位，都要喷到，防止遗漏。涂料要喷足、喷匀，但要不挂不淌。

下面以歌谣的形式来概述喷绘产品的质量标准：

人物肉色因人而异，

气色匀称不结死块，

头发层次自然不洒，

二色交界整齐清晰，

晕色深浅层次分明，

喷足喷匀不挂不淌。

第六章　喷　绘

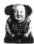

117

复习思考题

1.喷绘有哪些技法？

2.谈谈自己在喷点、喷线、喷面技能训练中的体会。

3.为什么石膏坯在打底后，还要整修？怎么整修？

4.喷粉、打底和喷上光保护膜的操作要点是什么？

第七章

涂绘

泥人行业内有一句行话："三分坯子七分画。"这形象地说明了彩绘在泥人生产制作过程中具有重要的地位。彩绘，除了喷绘，还可以涂绘。

这里所说的涂绘，就是指专门用画笔来进行彩绘。喷绘用喷枪来进行彩绘。因此，涂绘与喷绘是相对而言的，是彩绘下面的两种工艺。

喷绘产生之前，操作者必须熟练掌握涂绘技艺，可以说，涂绘技艺不但历史悠久，而且博大精深，远非喷绘所能比的。

时至今日，随着科技的发达，有的彩绘作品只用喷绘，有的彩绘作品既用喷绘又用涂绘，但还是有彩绘作品只用涂绘。可以说，涂绘仍然是彩绘的重要技艺之一。

泥塑作品通过彩绘，不仅保留了其原有的神韵，更增添了色彩图案的装饰美。其中的"开相"，堪称"画龙点睛"，可以充分展现作品精气神的艺术精华。

今人多喜欢用泥料制作的彩绘泥人。涂绘的工艺技法，与以石膏等材料制作彩塑时使用的喷绘的工艺技法，虽说大同小异，但涂绘的过程更加

复杂、更加细腻。涂绘最能代表传统泥人的技艺技法。因此，我们着重介绍泥坯的涂绘工艺流程和操作技法。

涂绘工艺的一般流程如下：

①揩坯；

②糊尺；

③涂白底；

④涂肉色；

⑤掸气色；

⑥开相；

⑦上色；

⑧上光亮剂。

上述8个环节中，"揩坯"和"糊尺"紧密相连，我们放在一起介绍；"涂白底"和"涂肉色"紧密相连，我们也放在一起介绍；而有的环节，过程复杂，要再分出若干步骤进行介绍；"上光亮剂"，具体操作与喷绘的相同，我们则改为专门介绍惠山泥人特有的上光保护膜、贴金箔、妆銮等装饰技法。

泥料坯体在印制过程中，由于多片模型中的泥片干湿度不尽相同，或者合缝时没有压紧，泥料没有完全相融，在干燥时产生收缩不匀，合缝处的表面就会局部开裂，行话叫"崩尺"。

另外，泥坯存放时间过长，坯体上也会出现一些损伤。如：在搬运移动或仓储过程中遭受撞击磕碰，造成缺损或断裂；一些附加在泥坯上的道具、配件，如发结、辫子、棍、枪等，因湿泥时装配不当，或附件和坯体含水量不尽相同而干燥收缩不一致，会产生裂隙。因此，在彩绘涂色前，要整修泥坯，用纸糊平裂隙，这是开始涂绘前必不可少的工艺步骤。它分为两道工序：揩坯和糊尺。

一、揩坯

泥坯成型时，虽然坯体早已揩拭过，但已经间隔一段时间了，现在需

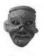

要上彩，由于前面所讲的种种原因，泥坯表面还可能有尘污，需要将坯体再通体揩拭一次（两次揩拭的方法相同），使产品清洁光滑。另外，要用擀子整理一次轮廓，使坯体更加整齐清晰，更适合走笔画彩。这就叫"揩坯"。

二、糊尺

涂绘就是在坯体上用笔多次涂描颜料的过程。坯体的某些局部会反复吸湿而多次干燥，表层的泥料频繁产生膨胀或收缩，这难免会在某种条件影响下产生开裂，即形成"崩尺"。而坯体的多片泥片合缝线处，属于薄弱部位，为了保证产品质量，在多片泥片的缝线处，无论是产生裂隙，还是没有产生裂隙，都要求"糊尺"，就是在缝线处糊一张纤维细长、吸水松软的棉纸，以粘牢绷住并遮盖坯体上出现的裂缝，使坯体造型保持完整无损。

（一）糊尺的主要材料

棉纸、木胶（在20世纪70年代前用牛皮胶）和泥浆。

（二）糊尺的方法

第一，将木胶加水调制，调到适用的稠度。具体的稠度要凭操作者的经验和材料性能而定。

第二，将棉纸裁成宽1~2厘米的细长条，长条的宽度依据产品的大小而定，再将长条的棉纸用手撕成小段，小段的具体长度依据产品的大小而定。

第三，在坯体裂隙处和多片泥片合缝处涂上已经调制好的木胶（或牛皮胶）。

第四，将裁好的小段棉纸依次粘贴在合缝处。操作时，涂一次木胶浆，糊一段棉纸，逐张连续粘贴。贴好后，用较硬的扁笔来回刷几下，使棉纸平整地依产品起伏的轮廓紧紧地粘贴在坯体上。

第五，为了减弱糊尺后坯体和棉纸产生的层次落差，胶水干燥后，要在糊尺的部位涂抹泥浆，使棉纸同样饱吸泥料，和泥坯浑然一体。

第六，有些松动的配件，要先用快干的胶水，将配件与坯体粘贴，粘牢后再糊尺，以便消除粘接部位的缝隙。

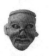

涂肉色，泥人行业以前的行话叫"搭面粉"，又叫"涂皮色""涂气色"等等。涂肉色之前，要涂白底。

在没有喷涂设备的情况下，操作者可以直接用笔涂刷白色颜料，同样可以达到均匀、饱满的效果。

一、涂白底

第一，涂刷前，用毛笔沾少许水在坯体上通体刷一遍，以清除坯体表面积滞的灰尘等污染物，并使干燥的坯体表面稍稍湿润。

第二，坯体上水分刚干时，就可涂刷白粉或水溶性白色颜料。

第三，选择柔软多毛的大毛笔，落笔要快而匀，颜料不宜稠。

第四，注意粉料中的胶水含量，其比例应和后面彩绘的颜料一致，这样不易产生产品局部"翘皮"或"龟裂"。

第五，坯体涂完白底，干燥后，会发现一些细小的粉籽。这是因为泥坯在涂白底前是灰黑色的，眼睛不易发现，或者是白粉中有一些没有搅拌开的粉籽或杂物。这时可用细砂纸将它砂平，然后涂上颜料。

二、涂肉色

泥坯的白底色干燥后，可涂肉色，行话又称"上肉皮色"。要掌握几个技术要点：

第一，要选择柔软细密的毛笔涂刷，走笔要轻快，以免用力过大而使得色泽不匀，或露出坯体的白色粉底。

第二，颜料稠度要适中。太稀易露底，太稠会产生笔痕而不均匀。有时候，还会因为稠度不当而冒出小气泡。

第三，轮廓突出的部位，如眼、鼻、颧骨等处，是比较难涂的部位。有时会因为涂刷不足而露底，有时会因为涂刷过于饱和而出现积滞现象，这些都要及时进行修整。

第四，一遍涂刷不匀，不要立即重复涂，要等第一遍涂料快干时才能涂第二遍。

第五，涂刷肉色的遍数越少越好，但要涂匀。涂层太厚，皮色会有粗糙感；过稀，要增加涂的遍数，一般控制在三至四遍为宜。

第七章　涂绘

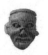

肉色涂刷完成后，需表现人物脸部红腮和人体关节部位偏红的色晕。这种色相过渡渐变的绘画，行话称为"掸气色"（有的称为"掸面色""掸皮色"等等）。如果采用喷枪喷绘，则叫"喷气色"。

"掸气色"是一种能够表现肉色层次渐变至深的传统技法，以儿童造型为多。目前，有些其他产品也运用这种手法。

"掸气色"的具体操作方法是：在人物脸部和人体关节部位，特别是人物眼睑、颈部、关节等折皱部位，用较深的肉色颜料，采用或搽或掸或喷等手法，染润一层，使肤色形象自然，轮廓鲜明。

"掸气色"有多种方法，下面详细介绍。

一、平画

平画，又叫"平涂"，就是指直接用朱红颜料在人物腮部画上圆，不

做渐变晕色。它是惠山泥人的传统画法，色界明显，颇具装饰效果，产品形象特别可爱。但因为色块缺乏过渡而显得单调，采用这种画法的产品目前较少。

二、搽红

将软毛笔剪去笔的尖头，使毛笔成散状以便平刷，然后沾上粉状的玫瑰色或深肉色颜料，用笔在腮部转圈搽抹，将颜料染上面颊部位，形成圆形腮红。可在圆的中央多抹几次，逐渐加深，产生晕色。它的优点是可以根据设计者的要求逐渐加深层次，达到预期的渐变色相效果。

除了上述方法，搽红还有一种方法：将棉花浸入洋红色颜料中，捞出晒干后，直接搽抹就可以了。

三、喷绘

用喷枪喷绘气色，即"喷气色"，技术要求较高，几乎在一瞬间一次性完成，效果很难修改，色相不可改变，形状不可改变，色晕不可改变。操作者要有熟练的喷绘技能，才能达到两边对称、色相一致、色晕渐变的要求。

其技术要点如下：

第一，颜料的稠度很重要，全凭操作者的经验来判断掌握。喷绘时需在其他物体上试喷几次，观察效果，满意后再喷上产品。

第二，操作时要分两次点喷。第一次点喷，坯体上原有的表层是干的，颜料不易晕开，吸收水分后才能喷第二次，喷第二次时气色才能晕

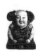

第七章 涂绘

开，才能产生渐变效果。

第三，一次喷料过多或喷涂时间过长，会产生和"平画"一样的效果：形成没有过渡层次的红块。行话称"死血块"。

第四，不间断地由中心慢慢向四周喷。

第五，如果产品体量大，应调整枪头，加大出料量，向四周转几次，逐步扩大面积，一直达到理想的状态。

四、蘸笔

将毛笔用水洗净，沥干。将笔毛捋成扁平状，使笔锋呈直线。将笔锋的一头蘸上略深的肉色颜料，另一头蘸上洋红色颜料，使笔锋之间的颜色产生层次渐变，由淡渐深，然后在布上试笔，看晕色渐变的色相是否理想，满意了才在坯体上涂绘。

在坯体上涂绘时，在人物的腮部中间，以洋红色笔锋这一头为圆心，旋转一圈，画成内深外浅、自然过渡的圆形，要一气呵成。如果发现有不足之处，应立即用笔补救。

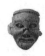

泥人工艺学

開相，在曲艺表演中，指对人物的面貌、体态、穿着等外形特征，通过叙表、韵白、赋赞等进行描述。评书称"开脸儿"。在泥人行业里，开相专门指给泥人画眉、画眼、画口、画须发。

开相工序在彩绘工艺中是一门技术要求很高的工序。泥塑人物的性格，面部的神情，男女老幼，喜怒哀乐，都是通过描画眉、眼、口、须发的变化来表达的。因此，操作人员笔力要好，线描基本功要扎实，能熟练地掌握人物性格特征及其表达形式，并对作品的内容、人物的内心有深刻理解，才能刻画出传神、传情的作品，彰显彩塑泥人独特的美。

一、画眉

眉是表达人物精神、性格的重要部位。眉的形态多种多样，如柳叶眉、月亮眉、一字眉、扫帚眉、八字眉、散眉等。它常常和眼的活动配

第七章　涂绘

合，一起上扬下抑地变化着。概括起来，主要有两种方法，介绍如下：

（一）一笔眉

一笔眉，也叫"三角眉"，是传统的画法，具有简洁、流畅，一笔到位、细腻而传神的特点。

操作时，用细笔，醮上淡色墨液（也可用花青色颜料），先在坯体的其他部位试画，掌握好浓淡和水分后起笔，在人物眉骨外梢处落笔，平画稍弯走笔，再在另一端眉骨外梢收笔。力度由"轻画—加重—轻提"，墨线形状由"细—粗—细"，一笔完成眉毛的轮廓，过程轻快、流畅。眉毛两端细而平滑、色淡，中间略宽、色深，呈弯月形。

这种画法在泥人的仕女、儿童、青少年、戏文题材中经常使用，但不宜重复描画，适合大批量生产。

（二）"散笔眉"

这是20世纪四五十年代新兴的一种画法。当时产品体量增大，艺术风格追求写实逼真，在很长一段时间里，"散笔眉"成为相关人员竞相学习的技法。它比"一笔眉"复杂。

"散笔眉"的一般操作过程：先用淡墨色或花青色，按照人物性格特征，在眉骨部勾画出眉毛轮廓的色块，形成一个灰底。它的作用是增加眉毛的层次感，并起到定位、定方向、定形的作用。接着用开相笔，醮较深的墨色，在色块上按照眉毛生长的方向一根毛一根毛地画，程序是：从眉心起笔，由下而上，按眉毛生长的方向一笔一笔向上提划，按轮廓部位的转折，旋转方向到眉骨中部，变为平画，到眉梢向后方，垂落收笔。如果

某些部位需有浓淡变化，可重复加划多次。

这种画法，描画的眉毛效果写实逼真，疏密、浓淡、粗细、长短可随意掌握。一般在泥人的礼品、展品中较多见。

二、画眼

眼睛是心灵的窗口，一个人的年龄、性格、气质和健康状况可以在眼的轮廓变化、面积大小、色彩的对比中体现出来。眼的造型丰富，稍有细微变化，就有不同的神情。如表现仕女的凤眼、表现反面人物的鼠眼、表现武将的豹眼等，都需要操作者平时多观察、多练习才能熟练掌握。

(一)画眼的工艺流程

画眼的一般工艺流程如下：

①点眼白；

②画眼眶；

③画上眼皮；

④点眼黑；

⑤画二眼皮；

⑥画下眼皮；

⑦画高光。

(二)画眼的操作过程

1.点眼白

依照产品眼部的轮廓线，在上下眼睑轮廓内用小笔醮上白色颜料，画

133

上眼白，即"点眼白"。

眼白要点足，填满眼眶，稍有外溢也无妨，可在随后画眼眶的过程中遮去。眼白如果没点足，眼皮遮不住，就会露底。

2.画眼眶

按眼部眼眶的轮廓线，用细笔勾出眼眶线。

3.画上眼皮

先用淡花青色画出上眼皮的轮廓线，轮廓线可略粗一点。

再用较深的黑色，勾出上眼皮线，线条要求流畅粗细一致。

4.点眼黑

换笔，用笔尖醮满饱和的黑色，在眼白上合适的位置点上黑眼珠。

5.画二眼皮

换小笔，用较浅的淡黑色在上眼线上方画出二眼皮线（双眼皮），画的时候注意，要和已画好的上眼皮线保持平行，两线中间的间距保持一致。

6.画下眼皮

用淡墨色画出下眼皮线。

7.画高光

在黑眼珠上，用白色带蓝的颜色，用晕笔方法画上高光（即反光）小点。

(三)画眼的技术要点

第一，眼眶线，虽然同样是黑色，但是，上眼皮线深且宽（光线投射

阴影），二眼皮线次之且细，下眼皮线细而淡（光线直照）。

第二，眼黑的画法，视产品需要点一次，也可点两次。点两次的方法是：先点一次淡墨色大圆，再在淡墨色大圆中间点一个深黑色小圆，保留一圈较狭的淡墨色外圈，这样看起来更富真实感。

第三，点眼珠时，要注意人物眼睛看的方向，确定眼珠的具体位置到底在左右上下的哪里。同时注意表现人物之间的顾盼关系。

第四，眼珠上的白色高光可画小圈，也可点一个小点，可画一个也可画多个。注意其位置，对眼睛看的方向和人物的表情会有影响。

第五，一般情况下，圆形的眼珠被上眼皮线遮盖的部分多一些，被下眼皮线遮盖的部分少一些。

第六，如果眼睛是侧视或斜视，两个眼眶轮廓是不对称的，所视方向的一侧轮廓放大外突，相反则缩小内收。这种微妙的变化，在大型作品描画时，更需注意表达出来。

第七，眼睛向上或向下视时，上眼皮和下眼皮的轮廓线的变化也很大。向上视时，上眼皮和下眼皮都应同时顺势上抬；向下视时上眼皮和下眼皮都应顺势下放。

三、画口

口，就是嘴，是人物表达情感的重要器官，喜、怒、哀、乐都有不同的形态。嘴的画法多种多样，色相人各有异，色调也会明显变化，轮廓形状大有不同。嘴的通常造型有张嘴、闭嘴、尖嘴、樱桃嘴、方嘴、菱角嘴等，需要操作人员平时多观察、多体会，掌握嘴的变化规律，画出一张生

动的嘴。

画口的一般操作过程如下：

先在上下唇中间，用红色划出上唇与下唇的中间线。这条线的平直、上弯或下垂的程度，是人物表情变化的基准线："喜"，则嘴角上弯翘起；"悲"，则下弯垂勾。

画好中间线后，再画嘴唇。选用特定的红色，先画上嘴唇：上嘴唇有个鼻唇沟，形成轮廓左右对称的两个部分，因此一般分左右两次画成。再画下嘴唇：下嘴唇嘴角处的轮廓向口内收敛，画的时候在嘴角部位要留一点空，不能画足或超出上嘴唇角。

四、画须发

这里的"须发"，指胡须或鬓发。须发富有个性，是人物形象的重要表现因素。须发有曲直、浓淡、粗细、长短之分。如小孩的"桃子头"，让其显得稚嫩可爱；张飞浓密短粗的胡须，表达出粗犷、爽直的性格；仕女清新整齐的发丝，描绘出女性的优雅、文静。须发有节律的线条，使产品充满了美的韵味。

画须发的一般操作过程如下：

第一，为了加强须发的层次感，强调轻盈蓬松的质感，可先用花青色或淡墨色，画一层底色，再上第二遍、第三遍底色，逐步加深至黑色。

第二，注意须发的部位轮廓、色块的穿插变化、占据的面积大小以及对称和均衡。

第三，一般画的层次不宜密、不宜多，颜色明度不宜太深。

第四，注意笔顺的方向。用笔的偏锋来画，效果比较自然。起笔和落笔时，线条要有细微的弯曲变化，避免呆板或杂乱无章。

第五，注意须发的生长方向。该放射的要放射，要收齐的要收齐，是平涂的要平涂，避免相同。

第六节

上色

泥坯在经过涂白底、肉色、开相后，就进入上色工序（有的称为"笔绘"）。这道工序是对泥塑人物的衣服、鞋帽、道具等部位进行涂绘着色以及装饰的过程。

一、上色的技术要点

第一，泥坯在前道工序中已经喷涂了一层白色粉底，所以上色的涂层数不宜过多，一般2至3遍。层数如果偏少，遮盖力差，会露底，色彩饱和度差，不鲜艳；层数如果多了，产品表皮色膜变厚，颜料中胶水的附着力很有限，如果超出胶水的黏合力，时间久了就会在薄弱处产生裂尺甚至翘皮。

第二，上色颜料掺入胶水的比例应和喷涂白底的粉料含量一致。白底粉料的胶水可以比上色的颜料稍微偏重一点。泥人行业所说的"'胶重'

'胶轻'要一致"，就是这个意思。"底重彩轻"会造成产品外表彩绘裂纹，"底轻彩重"会造成彩绘表面裂隙或翘皮，这都要避免。

第三，上色的操作顺序是：先要涂头面肉色，它影响整个作品的主调色相，由此考虑这个作品的基本色调和整体风格；在涂色时，先浅色后深色，先面积大的后面积小的，先上下身后衣帽鞋带；最后绘制图案纹样，进行装饰装銮。

二、图案装饰的几个要点

第一，注意色彩的色相、纯度、明度的层次变化。运用对比、调和、均衡等基本配色方法，使作品达到用色不多、主调鲜明统一又多彩的效果。

第二，惠山泥人在人物衣领、水袖、帽翅、前胸、裙边等处都绘有纹样，以此来增加艺术魅力，提高作品价值。绘画图案纹样是操作人员必须掌握的技法，需要操作者平时多观察多练习，才能达到独立创作的水平。

第三，惠山泥人经常使用吉祥喜庆的图案纹样进行装饰。具体纹样如回纹、寿纹、草纹、团花、蟹爪菊、百吉纹、如意纹、三点纹、梅花点等，有单独纹样、适合纹样，有二方连续、四方连续，花样百出并不断翻新。

第四，由于泥塑体量小，不能采用满布或按比例布置图案，经常会采用"重前不重后"的原则：在作品正面纹样布饰多一点、密一点，背面相对少一点或者干脆没有。还有一个原则是"少中见多"：只画几个图样，但是有连缀、满布的效果，有些部位的单独纹样、适合纹样能以一当十，

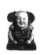

切忌纹样繁复，画蛇添足。还要注意色彩的搭配和整个造型色调相协调，起到烘托或陪衬的作用。

第五，线条的装饰也很讲究。线条无论是粗细、长短还是曲直，都要求落笔如飞，豪放流畅，有节律感。有的线条先浓后淡，先实后虚，有深有淡，虚虚实实，富有韵律，产生所谓"笔未到意已到"的效果。因此，操作者的平时积累就显得尤为重要。

下面介绍惠山泥人上光保护膜、贴金箔、妆銮三个方面特有的装饰技法。

一、上光保护膜

传统的上光，即着一层保护膜，其方法是打蜡。但打蜡后，蜡材本身的色相偏黄，因此，打蜡后人物就略显老气（有人专门追求这种效果的除外）。打蜡，若操作不当，则会造成作品损坏。

后来，有涂刷泡力水一类溶剂来作上光的。泡力水有较强的反光，氧化较快，使作品通体色泽发暗，呈黄褐色。

在20世纪50年代后，许多人使用"硝基木器清漆"（俗称"蜡克"）上光。它的优点是：快干、光亮，反光不强烈。"蜡克"干燥后，膜质强度好，透明度好，不怕水湿污染，产品喷涂后如遇灰尘等可用湿布擦拭。

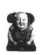

141

"蜡克"上光有两种做法：一种是通体喷涂，作上光保护膜；另一种是只在需要的部位喷涂，如头部、眼部等，而更小的部位用笔涂刷一下，如眼珠、眉毛等。操作者可自行掌握喷涂的遍数和材料的稠度，要掌握产品的有光、亚光、无光等光泽效果。

有一些人有创新，把"蜡克"上光作为一种技艺手法，只在局部用笔或喷枪喷涂，追求一种艺术效果。

近年来，由于科技的进步，一种水溶性无毒清漆研发成功，逐渐替代油溶性的"蜡克"，从而有效控制了"职业病"。它的光亮度、色牢度和结膜后的强度等性能，都达到甚至超过了硝基木器清漆。

二、贴金箔

为了使泥塑产品富有黄金色泽的质感，局部装饰会采用喷绘或涂绘金色。传统使用的金色颜料有"药水金"和"蜡克"加铜粉调制的涂料，广告颜料和丙烯颜料也有可直接使用的金色或银色。这些化学合成类的涂料，都有一个缺憾：时间久了，渐失光泽，会发暗、发黑。

传统的贴金箔工艺，就能克服这个缺憾。金箔是用黄金锻锤制成的比纸还薄的箔片，黄金材料耐氧化而不易腐蚀，因此能保存相当长的时间而不变色、不失去光泽，保持着金光闪闪。该材料成本较高，掌握这门技艺的艺人较少，因此在泥人产品中并不多见，但一直流传至今，仍有不少作品采用这种工艺来进行装饰。

贴金箔的一般工艺过程是：直接将黄金箔片粘贴在产品上，形成金光闪闪的装饰表面。它的操作方法如下：

将食用油熬熟杀菌，冷却待用。操作者按金箔片的面积大小，在产品上用笔涂刷一遍薄薄的熟油，等油稍干而未干时，用手指拎起一张金箔，每张金箔都有一张衬纸，将金箔面向产品、衬纸面向操作者，用大号油画笔抵住衬纸，将金箔贴上产品，使金箔吸附在产品的油面上，随即用笔在衬纸上抹刷，把金箔完全无空隙贴附在产品轮廓上，贴牢、贴平、贴整齐，不产生折皱，然后撕下衬纸。依此方法贴第二张，拼接上一张金箔……直到贴满所需部位为止。

金箔的重量很轻，比纸还薄，可以随风而飘，因此操作时要关好门窗，避免金箔被风吹散、吹破，并要控制好自己的呼吸，才能顺利操控。

三、妆銮

妆銮，又称"妆光"，是彩绘基本完成后最后采用的装帧工艺。它主要指人物的道具、须发、珠环、佩饰、旗靠甚至衣服等，不是和泥塑一样用泥料直接塑造，而是采用其他天然材料来制作和装帧的过程，而使作品呈现出一种栩栩如生的感觉。这是惠山泥人独有的艺术装饰风格。

（一）妆銮的材料

妆銮的材料没有什么具体要求，什么材料效果好就用什么。有的甚至采用直接的自然材料来装饰。通常有丝绒、绫绢、缎子、绒球、绢花、珠子、丝线、竹片、木棒、兔皮、羊毛、铝皮、铁丝、铜丝、鸡毛、孔雀毛、纸片、胶水等。

由于材料多样繁杂，操作者要对材料的性能特点有所了解和掌握，要

设计好与泥塑相结合的巧妙构造和装卸装置，要按人物比例计算饰物的大小尺寸，要编制制作工艺和营造方式，之后才能动手制作。

（二）妆銮的过程

妆銮一般有4个步骤，具体介绍如下：

1."预留开腔"

为了让饰物能在泥塑上装帧得"天衣无缝"，在泥塑制作的同时，就要在泥塑上"预留开腔"，有的要预先插入铜丝竹片之类的东西，以便后面插入或固定饰物。

2."剪削捆扎"

用剪子剪出饰物的形状，或用小刀削出饰物的形状，需黏接的要黏接，需捆扎的要用线缠绕，使饰物成形，如刀棍、器乐、绢扇、坠花等。

3."绘绘画画"

做的饰物，有的要涂上颜色，有的要绘画，如宫扇的扇面需要画上一幅雅致的图画。

4."穿缠黏插"

将做好的饰物穿插黏接在产品上，靠旗、须发之类要插入预留的空腔内。

有的道具和饰物，为了便于携带、方便包装，可做成能和产品脱卸或化整为零的部件。

涂绘产品的质量涉及三个方面：笔绘产品的质量标准、开相产品的质量标准以及喷、涂光亮剂保护膜产品的质量标准。下面以歌谣的形式来概述其标准：

一、笔绘产品的质量标准

颜色交界清楚，

不露底不挂淌，

纹样工整匀称，

线条生动流畅。

二、开相产品的质量标准

眼白点足，

嘴巴端正，

145

眉毛对称，

须发有型，

笔力挺拔。

三、喷、涂光亮剂保护膜产品的质量标准

喷足、喷匀，

光亮、均匀，

不洒点、不挂淌。

复习思考题

1.用笔涂绘的一般流程是什么？

2.泥坯在喷涂前为什么要整理糊尺？它能解决什么问题？

3."掸气色"有哪几种方法？你喜欢哪一种？为什么？

4.简单说说画眉的方法。

第七章　涂　绘

第八章

泥人彩绘的美术

基础知识

泥人产品属于工艺品，学习泥人就必须学习工艺美术，必须掌握美术的基础知识。这里我们简要介绍与泥人的彩绘密切相关的色彩与图案的基础知识。

一、色彩的基本原理

（一）色和光

色彩是由光波产生的，没有光就没有色彩，在晚上没有光照射的地方，我们就看不到物体的颜色。因此，色彩是光的一种表达。

光由于波长的不同，产生不同的色彩，也就是按顺序排列的"红、橙、黄、绿、蓝、靛、紫"，即光谱。

物体本身没有色彩，是通过反射不同部分的光色，同时吸收了一部分光色，来呈现色彩的。不同的物体，它们吸收、反射的光色部分不同，因此我们才可以看到五彩缤纷的世界。

如我们看到的橘色，是因为物体吸收了蓝色和紫色、反射了黄色和红

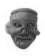

色而呈现的色彩。而看到物体呈蓝色，是物体吸收了红色和黄色、反射了蓝色和紫色而呈现的色彩。

（二）原色、间色、复色

色彩有原色与间色、复色之分。

1.原色

原色是基本的色彩，色彩中不能再分解。

颜料三原色指红、黄、蓝，是调配不出来的。三色混合，就可以得出除白色外所有其他的颜色，同时相加则为黑色。

2.间色

间色是两种原色混合调配出来的。

体积等量的两种原色，可以混合而成间色。如：

红+黄=橙

红+蓝=紫

蓝+黄=绿

如果两种混合的原色不是等量的，产生的间色就会偏向多量的原色。如：

橙色中，红色多于黄色，就会得出红橙；而黄色多于红色，就会得出黄橙色。

3.复色

复色是由三种及三种以上的各种颜色相互调配产生的。不同量的调配，会产生丰富多彩的颜色。

二、色彩的三要素

构成色彩变化的基本要素有3个，即色相、明度和纯度。

（一）色相

色相是我们眼睛感觉到的它的本质相貌，如红、橙、蓝、灰等。

（二）明度

彩色的明暗深浅就是明度。

它的呈现是黑白灰之间关系变化而产生的，也就是明和暗的程度，或者说是深和浅的程度。如深红色和粉红色就是两种不同的明暗程度。

（三）纯度

纯度是单一色彩的鲜艳度。

可以通过调入其他色彩来调正一种色彩的鲜艳度，而调配出丰富的含有灰色的颜色。

色彩在色相、明度、纯度上能产生千万种调配比例的变化。因此，我们在彩绘泥塑产品时，有了丰富而美丽的色彩。

三、配色的方法

（一）色环

原色按照不同的比例而相互调配，从一种原色渐渐变化到间色再到另

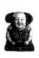

一种原色，色彩色带组成的圆环，就叫色环。

色环是一种配色工具。通过色环，我们可以找出邻近色、对比色和补色。

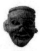

（二）色彩的协调

色彩的协调就是什么样的颜色组合在一起能够协调一致。

1.主色调的协调

产品构思上，要确立一个主要的色彩基调，即主色调。

这个主色调，无论是从面积上还是从渲染的效果上，都处在主导的地位，以它来确定色彩关系，其他的色彩都要服从这个主色调。只有这样，产品整体效果才有主有从，协调而稳定。

2.邻近色的协调

在色环上取一段在30度以内相邻的颜色（即邻近色）进行分布组合，使产品的色调避免了单调、贫乏而协调起来。

3.对比色的协调

对比是色彩构画中常用的手法。

一般要避免色环中180度的直接强对比，而取在60度左右的进行对比，这样的色彩比较，协调而统一，显得明快而活泼，不强烈、不粗俗。

4.色彩的均衡

我们看到的色彩，都有视觉上的重量感，如果处理不好，产品的色彩会有跳跃、失衡、杂乱的感觉。为了达到平衡，我们可以从色彩的面积、布局、色阶的对比来进行调整，使视觉上的重量感达到协调。

5.色彩的装饰

泥人工艺品由于产品的商品特性，造型多，写实或写意，独具图案性和装饰性，色彩的装饰化就显得突出。

装饰性色彩是对作品造型的集中提炼和归纳，往往以作品的某种特征作为基础而进行变化，强调或者减弱。

装饰性色彩在工艺上可因材施"艺"，表达泥人特有的色调、情感和鲜明的地域特色。

装饰性色彩在运用中可以强调某种特征的色彩组合，但必须注意色彩的色相、明度、纯度以及冷暖、大小的调节，从而形成富有工艺特色的韵味。

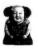

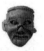

一、图案设计技法

组成图案造型的基本形态，总体上说是点、线、面的结合互动和协调产生的。泥人的彩绘图案设计必须掌握好点、线、面的造型设计规律和它们之间的表现关系。

（一）点的表现技法

点的运用在工艺美术品中无处不在。民间的蓝印花布就是最好的活标本，而现代的电子显示器（或电子显示屏）上也都用点的疏密、大小来表现形象。泥人作品中，用点来装饰图纹的也很多，使用的方法、工具不同，都有想象不到的效果。规则排列的点和不规则排列的点（即散点），通过色相的渐变、浓淡的变化而传达特别的美。点和线、面的结合，可以

组合出新的图案造型，取得特定的艺术效果。

(二)线的表现技法

线在图案中的作用明显，通过穿插、弯曲、串联而变化无穷。它的表现，多样而灵活，千姿百态，丰富而令人着迷。在泥塑中更是有广泛的运用，从人物的眉眼、衣饰的边线到图案纹样的构成等，以不同的形体、不同的色调表现出特别的美。

(三)面的表现技法

面是图案中最基础也是最基本的表现技法。通过面，可以确立作品的基本色调；通过面，可以表现作品的整体形象；通过面，可以判断作品的欣赏效果。

(四)点、线、面的综合运用

点、线、面在图案设计过程中有各自的形象特征和情感特征，如点的含蓄、拘谨，线的优雅、抚美，面的厚重、强悍。为了表达作品的主题内容和形象特征，可以将点、线、面有机融合在图案中，巧妙地运用块面的大小、形体的曲折、情感的变化，来充分表达、极力渲染作品的主题思想。

二、泥人彩绘装饰图案的表达样式

泥人彩绘装饰图样的表达方式，有单独纹样、适合纹样、连续纹样等。

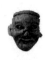

（一）单独纹样

单独纹样，也称"独立纹样"，是图样结构上表现出单独性、个体完整性的纹样。

单独纹样的特点是可独立使用，也可成组使用。成组使用单独纹样，就形成适合纹样或连续纹样。

单独纹样的结构分为对称结构和均式结构。

1.对称结构

对称结构以一条对称轴线为基准，两侧配置相同造型、相同尺寸但图形正反对称的组织结构。

对称结构分为上下结构、左右结构，也可以分为绝对对称结构、相对对称结构。

2.均式结构

均式结构是在一定的空间内，通过转侧、交叉、色变来安排异形的纹样结构。其形态虽然不同，但视觉的重量感是相等而平衡的，使图样丰富而富于变化，具有动态美。

（二）适合纹样

适合纹样是为了适合泥塑造型某个部位形态的单独纹样，由一个或几个纹样，有规律而又美观地分布组合而成。

适合纹样对泥塑的局部或整体造型起到装饰、美化的作用。适合纹样是为了满足泥塑的形体构图、角隅装饰、边缘花纹，随"形"而定的：有一定的外形限制，而且经过了加工变化。

（三）连续纹样

与独立纹样相比，连续纹样要求连续重复排列组合，可无限连续，呈现出一种有序、有规则的节奏。

连续纹样分为二方连续纹样和四方连续纹样。在组织结构上，连续纹样都是有一个独立纹样作为单位基础，顺着一定的方向和路线扩展重复。

1.二方连续纹样

二方连续纹样就是将选择的单位纹样，按一定的组合方向，上下或左右重复排列，组成有节奏感的线面结合的纹样。

在成型结构上，二方连续纹样分为直线式、散点式、曲线式、折线式等。二方连续纹样的运用和设计在泥塑中很广泛。

2.四方连续纹样

二方连续纹样是一种线面结合的纹样，而四方连续纹样完全是一种块面的纹样。四方连续纹样将选择的单位纹样向上下左右同时扩展，有规律地重复排列，形成一个网状的块面。

在成型结构上，四方连续纹样有散点式、曲线式，有菱形、梯形，有重叠，也有几种放在一起使用，在统一中追求变化。

复习思考题

1.画出一幅色环图，要不少于12种色相。

2.画出一幅单独纹样、两幅适合纹样、两幅二方连续纹样、一幅四方连续纹样。

附 录

一、惠山泥人优秀作品选

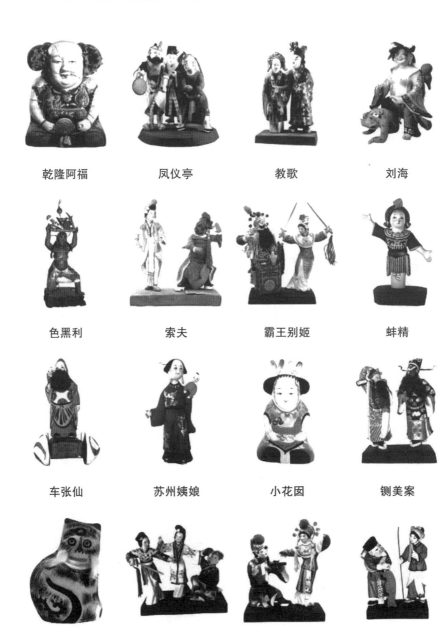

乾隆阿福　　　　凤仪亭　　　　　教歌　　　　　　刘海

色黑利　　　　　索夫　　　　　　霸王别姬　　　　蚌精

车张仙　　　　　苏州姨娘　　　　小花囡　　　　　铡美案

大蚕猫　　　　　断桥　　　　　　贵妃醉酒　　　　苏三起解

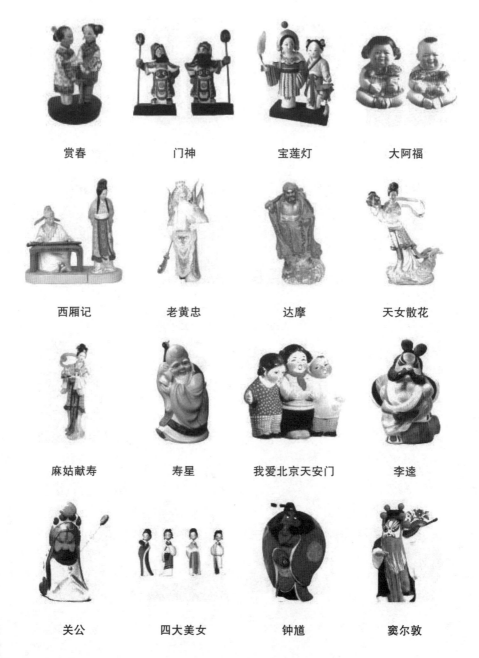

赏春	门神	宝莲灯	大阿福
西厢记	老黄忠	达摩	天女散花
麻姑献寿	寿星	我爱北京天安门	李逵
关公	四大美女	钟馗	窦尔敦

西厢记

孔子

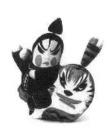

武松打虎

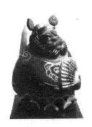

钟馗

独坐幽篁弹阮

放学

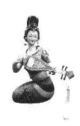

乐伎

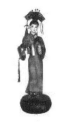

鼓韵

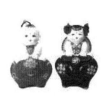

金童玉女

思乡

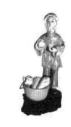

卖白菜

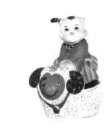

喜洋洋

闲

寻芳

日啖荔枝三百颗

祛邪

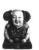

二、惠山泥人装饰纹样参考

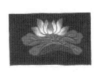

附

录

三、惠山泥人技艺开发利用范例选

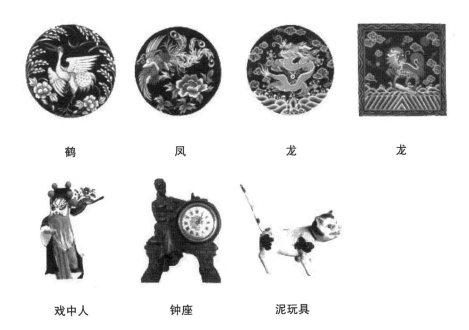

鹤 凤 龙 龙

戏中人 钟座 泥玩具

附

录

四、泥人工艺学教学参考用图

俑　　　　　　佛像　　　　　泥玩具　　　　泥菩萨

 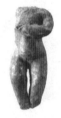

惠山泥人　　　泥人张　　　女神泥塑头像　　孕妇塑像

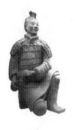 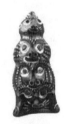 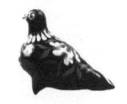

俑　　　　　　俑　　　　　泥泥狗　　　　泥咕咕

 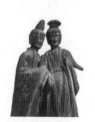

泥车瓦狗　　　击鼓说唱俑　　泥塑　　　　泥塑

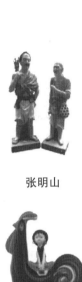

张明山

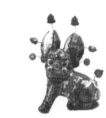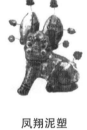

张玉亭

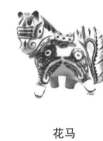

张景祜

张昌

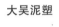

张昌

凤翔泥塑

花马

羊

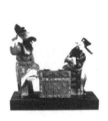

大吴泥塑

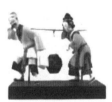

大吴泥塑

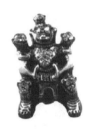

草帽老虎

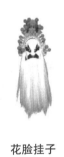

花脸挂子

泥人

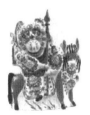

河北泥人

大文座

石膏彩塑

附
录

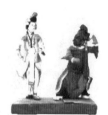

无锡惠山泥人

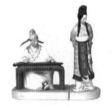

石膏彩塑

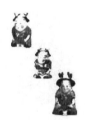

小花囡

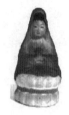

小如意

小寿星

小佛像

妆銮

蚕猫

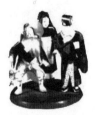

戏文泥人

小班戏

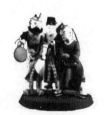

丁阿金

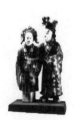

凤仪亭

粗货

手捏戏文

印段镶手

戏文泥人

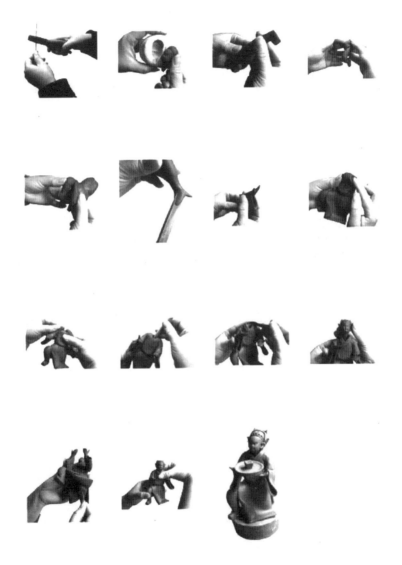

手捏成型

泥人工艺学

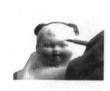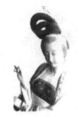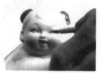

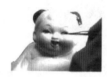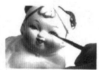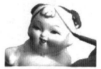

开　相

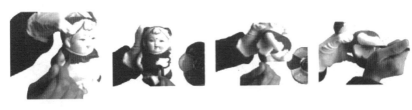

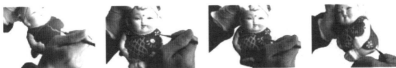

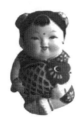

上　色

装饰图案设计